CÉZANNE

Le peintre solitaire

세잔, 화가의 구도와 삶

조르주 리비에르 Georges Rivière 지음 | 권소영 옮김

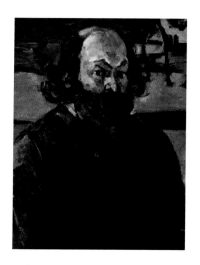

Portrait de l'artiste, Paul Cézanne, vers 1873-1876

자화상, 폴 세잔, 1873~1876년경[1]

▷ 일러두기

- 이 책은 Georges Rivière의 *Cézanne, le peintre solitaire*
 (1933, Floury)를 번역한 것이다.
- 각주에서 저자의 주석은 별도로 저자명을 표기, 나머지는 역주에
 해당한다
- 본문 내 저자가 강조한 부분은 굵은체로 표기하였으며, 대괄호[]는
 간단히 내용 이해를 돕기 위해 역자가 설명을 붙였다.
- 책 뒤 그림 목록의 작품 소장처는 최근 기준으로 정리되었으며,
 작품의 크기는 세로×가로로 표기하였다.

1874년 4월 15일, 어느 그림 전시회가 카푸신 가 boulevard des Capucines에서 아무런 공식적 연계 없이 문을 열었다. 사진가 나다르Nadar*의 작업 살롱으로, 그가 막 떠난 후였다. 이 건물은 아직 존재하며, 58년 전부터 외관이 거의 바뀌지 않았다. 2층의 방들로 이어지던 계단은 당시처럼 여전히 남아 있지만, 지금은 식당의 홀들로 연결된다. 도누 가街와 대로를 정면으로 바라보는 통창으로 된 중이층도 그대로 남아 있다.

 사람들이 모여든 전시회는 에드가 드가Edgar Degas와 몇몇 친구들의 발의로 시작되었다. 이들은 '무명 화가, 조각가, 판화가 협회'**라는 명칭의 연합을 구성했었다. 모임의 자본은 상당 부분 H.루아르H.Rouart와 드가가 마련했고, 나

* 본명은 펠릭스 투르나숑 Félix Tournachon (1820~1910). 사진작가이자 풍자만화가로, 들라크루아, 보들레르, 졸라를 비롯, 당시 수많은 예술가의 초상사진과 풍자화를 남겼다.

** Société anoynme des artistes peintres, sculpteurs et graveurs. 1873년 르누아르, 드가, 모네, 시슬리, 모리조 등이 함께 결성, 인상주의 미술 운동의 태동이 된다.

머지는 삼십여 명에 달하는 전시 예술가들이 분담해서 충당하였다. 이들이 동일한 성향으로 모인 것은 아니었다. 드가는 미래의 인상주의자들 외에, 부댕Boudin, J. 드 니티 J. de Nittis, 귀스타브 콜랭Gustave Colin, 레핀Lépine, 판화가 브라크몽Bracquemond처럼 충분히 다른 경향의 예술가들을 설득해서 함께 전시를 이끌었다. 이 예술가들은 인상주의자들과 어떤 공감대를 지니고 있었다.

한 예술가 협회가, 국가나 (미를리통 써클* 전시회 같은) 큰 사회 조직의 후원 없이 대중에 직접 호소하는 것은 처음 있는 일이었다. 또한, 세잔이 자신의 몇 작품들을 전시하는 것도 처음이었다. 그때까지 친구들만이 세잔의 그림을 볼 수 있었다. 동료들은 몇 년 전부터 살롱전에 작품을 전시하거나 특히 뒤랑-뤼엘 갤러리galerie Durand-Ruel 등의 화상에 작품을 걸어두었지만, 세잔은 완전히 무명이었다.

그는 당시 서른다섯 살이었다. 짙은 밤색의 긴 머리칼, 같은 색의 자연스레 곱슬한 수염을 지닌, 키가 크고 잘생긴 청년이었다. 살짝 매부리코에 크고 검은 눈으로, 마치 루브르 박물관의 아시리아 부조에 나오는 인물들과 흡사한 인상을 주었다. 이 인상은 오래가지 않았다. 몇 년 후, 이

* Cercle de Mirlitons. 정식명칭은 '예술연합써클Cercle de l'Union artistique'로 1860년 예술 공연 촉진을 위해 결성되었다. 미술은 해마다 가장 관심도 높은 그림 명작들로 엘리트주의 지향의 전시회를 열었다.

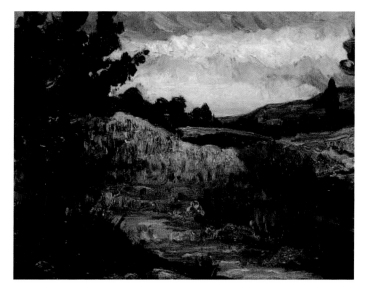

Paysage, Mont Sainte-Victoire

「생트-빅투아르 풍경」[2)]

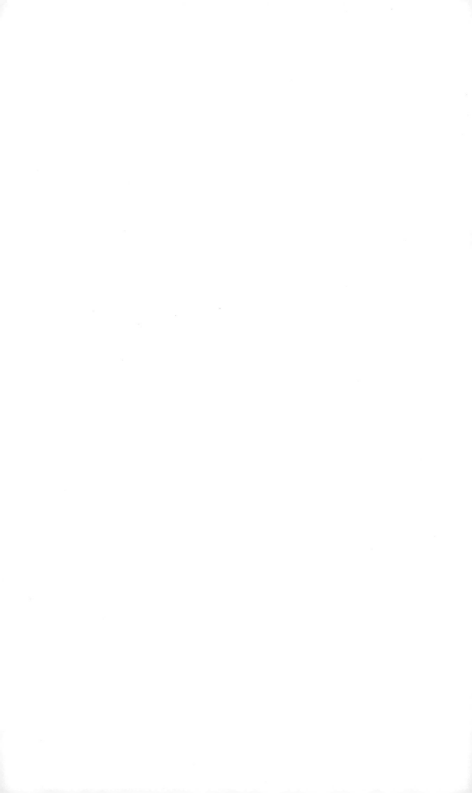

마는 대머리에, 수염과 머리칼은 짧게 깎인 채 벌써 희끗 희끗했지만, 눈은 생기있게 빛났다. 말년에 그의 용모는 또 바뀌어서 콧수염과 양 볼로 올라오는 턱수염이 있었다. 이 시기에 그를 알았던 사람들은 그가 은퇴한 늙은 장교 모습 이었다고 공감한다.

전시회가 문을 열었을 때 호기심 어린 관중들이 모여들 었다. 파리의 큰 언론 칼럼니스트들이 가장 먼저 들어왔고 이들은 이내 흥이 나서 전시 예술가들을 놀잇감으로 삼았 다. 『르 샤리바리Le Charivari』지의 한 기사에서 루이 르 루아Louis Leroy가 '인상주의자들Impressionnistes'이라는 이 름을 지어내어, 세잔이 포함된 화가 그룹에 꼬리표로 남게 되었다.

기자들의 의견대로 따라가는 대중은 전시 예술가들에 대 해 전혀 호의적이지 않았다. 사람들은 나다르 아틀리에에 와서 비웃기만 했다. 마네Manet, 르누아르Renoir, 피사로 Pissarro, 시슬리Sisley, 드가의 그림들보다 유독 세잔의 그림 앞에서 더 크게 웃음을 터트렸다. 이 화가들은 광대들이었 고 세잔은 미치광이였던 것이다.

하지만 이 예술가들을 옹호하는 사람들도 일부 있었다. 전반적인 적대감을 앞에 두고 예술가들은 자신들의 감정을 드러내는 데 매우 신중했다. 쇼케 씨M.Choquet*만이 용감

* 빅토르 쇼케Victor Choquet. 미술 작품 수집 애호가. 세잔이나 르누 아르 등 인상주의 화가들을 후원, 지지하였다.

하게 나서 자신이 좋아하는 화가들을 솔직하게 거리낌 없이 옹호하며, 특히 가장 맹렬히 공격받는 폴 세잔을 위해 노력했다. 그림 애호가들 중 가장 지적이고 초연했던 이 남자는 또한 가장 감성적이고 열정적이었다.

세잔의 친구들은 비방자들 앞에 그들이 기대하던 옹호자, 바로 에밀 졸라Émile Zola가 나타나지 않는 것에 놀랐다. 졸라에게는 몇몇 신문에 세잔에 대한 자기 생각을 충분히 쓸만한 여력이 있을 것으로 보였다. 그는 아무것도 하지 않았고 생각이 바뀌었던 것이다. 전시회가 드러내는 움직임에서 졸라는 아무것도 이해하지 못했고 세잔의 예술에 대해선 더더욱 그러했다. 작가에게 이 예술가, 유독 정확히 이 화가는 비껴간 것이다. 아마 직업상 항상 어디서든 문학을 찾는 작가에게 세잔의 작품은 안중에도 없었다.

세잔의 예술이 전반적으로 문학적 표현을 담진 않았지만, 그것은 화가에게 인문학에 대한 취향이 없어서가 아니었다. 그는 분명 좋아했다. 고대 철학과 시인들은 이 화가를 매료시켰다. 졸라와 동창이었던 부르봉 콜레주 [collège, 중등과정 교육기관] 에서 그는 미래의 「목로주점」의 작가보다 더 나은 라틴어 실력을 보였었다.

엑스Aix [프랑스 남부 도시 엑상프로방스 Aix-en-Provence의 약칭] 의 콜레주 재학 당시 세잔이 받았던 상장들이 몇 해 전, 화가의 여동생인 마리 세잔Marie Cézanne의 소유였던 엑스 교외의 시골집 다락에서 발견되었다. 그리스어에서 이등상,

화학-우주과학에서 일등상, 라틴어에서 일등상 등 여러 상장이 있었다. 이 학업 성과들 가운데 그림에 관한 상장은 알려지지 않지만. 적어도 하나 정도 있는 것으로 알고 있다. 하지만 콜레주 및 여느 기관의 그림에 관한 상은 중요치 않으며, 그리스어와 라틴어에서 받은 상이 오히려 귀중한 지표로, 청소년기의 그가 당시-항상 그러했지만-고대의 고전에 취향을 가지고 있음을 보여준다. 이 프로방스 출신 사내가 그리스 라틴 문명에 뛰어난 문해력을 지닌 순종 라틴인에 순수 지중해 사람이었던 것이다. 그가 풍토적 영향으로 그리스와 이탈리아의 예술과 시에 끌렸다고 말할 수 있을 것이다. 그에게는 사람들이나 자연환경 모두가, 여전히 흔적이 배어있는 옛 로마 지방의 사람들, 사물들과 분리되지 않았다.

세잔은 특히 베르길리우스*를 좋아했다. 이 위대한 라틴 시인의 시구들이 기억 속에 노래로 남아서 이미지로 변환되었다. 그가 전원 풍경에서 뛰놀고 멱감는 여인들을 그린 것은 아마 베르길리우스를 생각하면서였을 것이다.

졸라 외 몇몇 동창들과 함께 위고Hugo, 뮈쎄Musset, 보들레르Baudelaire 등 프랑스 시인에 열광하기도 했다. 세잔은 누구보다 먼저 보들레르에게서 가장 명민하고 유능한 미술 비평을 알아보았던 사람이다.

* Vergilius. 고대 로마의 대표 시인. 로마의 건국 신화 서사시 등 라틴 문학의 최고 문학가 중 한 사람으로 꼽힌다.

이렇게 고대 문화와 시에 심취해 있던 폴 세잔은 당시 그림에 대해 전혀 꿈꿀 것 같지 않았다. 하지만 일단 사로 잡히자 오직 화가가 되려는 것뿐이었다. 모델을 앞에 두고 감성을 표현할 때, 그의 예술에는 결코 어떤 이질적인 것이 개입되지 않았다. 이후 자연과 마주하며 세잔은 색채의 조화와 양태의 균형이 자극하는 감정 외에는 더 이상 다른 것을 느끼지 않게 된다.

세잔에게 이러한 심리적 변화는 언제 발생했을까? 아마 학교 시험 걱정에서 벗어나 더 자유로운 정신과 시선으로 세상을 둘러볼 수 있을 무렵 거의 갑자기 진행된 것 같다. 가족이 그에게 진로를 선택하도록 재촉하던 시점이었다. 당시의 세잔의 삶에 관해 남아 있는 얼마 안 되는 자료들로 그의 화가로서의 소명에 관한 단계들을 살펴볼 수 있다.

폴 세잔은 1830년 1월 19일, 엑스의 마테롱 가 14번지에서 태어났다. 부친은 당시 마을의 주요 산업이던 모자 제조업을 운영하고 있었다. 좀 더 후에 사업을 확장하면서 한 은행 건물을 매입하고 직접 경영하면서 매우 크게 번창하였다. 계속 번영하고 해마다 부를 더하는 부르주아 가정 환경에서 어린 세잔은 성장했다. 활동가였던 그의 아버지는 재력에 걸맞는 아들의 장래를 염두에 두고 있었다. 젊은 세잔이 은행업에 적성이 없다면, 자유 전문직, 변호사, 공증인, 또는 법원이 위치하는 도시의 명예로운 법관으로

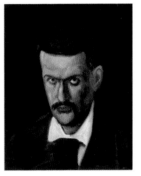

Portrait de Paul Cézanne (1862) 20대 초반 세잔의 사진 (1861)
폴 세잔의 「자화상」[3)]

진로를 택하기를 바랐다.

이러한 장래를 고려해서 폴 세잔은 고전 교육을 받도록 부르봉 콜레주로 보내어졌다. 아이는 최선을 다해 부모의 야심 찬 기대에 부합하려 노력했다. 좋은 성적으로 대입 자격시험을 통과했다. 콜레주 시절에 그림으로 받은 상이 있었지만, 결코 진로 선택의 지표로 그림에 대한 적성을 생각해 보지 않았다.

하지만 세잔은 분명 화가로서의 취향을 일찍이 지니고 있었다. 열두어 살 무렵, 아버지의 한 친구로부터 — 어느 때였는지 정확히 알 수 없으나 — 물감 한 통을 선물 받았다. 그가 어린 세잔에게서 그림의 성향을 주목한 것인지 우연히 선물한 것인지는 알 수 없다. 확실한 것은 어린 폴이 선물에 매혹되어 그때부터 집에서 보는 신문 삽화의 모든 이미지를 생생한 즐거움으로 색칠했다는 것이다.

무엇이 그림으로 될 수 있는지 모르는 어린 채색공의 머릿속에 화가가 되려는 열망이 싹트고 있었는지 추정해 볼 수 없지만, 아마 이러한 최초의 시도들로 하나의 인상이 마음속에 남아 웅크리고 있다가 우연히 깨워졌을 것이다.

부르봉 콜레주 학업을 마칠 무렵 세잔이 그래픽 예술에 관해 호기심을 드러냈던 것은 확실하다. 엑스 거리들을 산책하다가 골동품점 구석의 조각과 채색품들 앞에서 한참 응시하기 일쑤였다. 그리고는 집으로 돌아와 그것들을 기억으로부터 재생하려 애쓰곤 했다.

이런 취향은 강해져 열일곱 살 무렵, 엑스의 미술 학교에서 질베르Gilbert라는 지역 화가의 수업을 받았다. 여기서 세잔은 자신이 좋아하는 고대 주조물을 얌전히 잘 따라 그렸다. 그는 데생에 매진해서 성공했지만, 이윽고 더 이상 충분치 않게 되었다. 엑스 박물관의 그림들을 보았고 도시의 교회들에 걸린 벽화들을 주목했다. 그는 그리고 싶어 했다.

세잔은 작업하는 작품들이 모델을 위한 수동적인 복제가 되지 않도록 했고, 기질상 이를 거부했다. 그의 첫 그림 시도들은 열정에 넘쳐 구성되며 매우 주의 깊게 이루어졌다. 여기서 이미 논리에 대한 의식이 드러나 보이는데, 자신의 상상력이 흘러가도록 놔둘 때조차 그러했다. 주목할 것은, 세잔이 자신을 인도할 만한 그림들을 거의 본 적이 없지만, 이미 색채 조화 감각을 지녔다는 점이다. 천부적 재능이다. 초기의 몇몇 작품들 중에 이미 독특하고 섬세한 색조와 함께 확신 있는 놀라운 붓놀림을 발견할 수 있다.

이때부터 그림에 대한 열정에 폴 세잔은 사로잡혔고 그의 기질은 곧 드러났다. 그는 마주치는 어려움에는 격노했다. 아버지가 아틀리에로 꾸미도록 허락한 자 드 부팡Jas de Bouffan*의 방에서 한나절 내내 집중적인 두뇌 작업에 심취해 틀어박혀 살았다. 이때 이미 그가 사용할 미학의 시초가 자리잡았다. 감상자에게 종종 주제가 모호해 보이는

* 세잔의 부친이 여름을 지내기 위해 구입했던 가족 별장

작품 구성에서 그가 적용하는 것은 이렇다. 시인에게서 리듬과 운율이 하는 역할을, 화가는 색채로 완수해야 한다는 것. 어떤 감상적인 기교를 더하지 않아도, 색채는 감정을 자극하기에 충분해야 한다. 이런 그림의 개념은 그에게 항상 남아서 죽을 때까지 그것의 실현을 추구하게 된다.

세잔의 초기 그림들은 구도 배열상 천진스러운 느낌이 흔히 있는데, 아니, 중세 초기의 성상 조각가들의 조각에서 볼 수 있는 순수한 표현의 흔적이라 해야겠다. 이들은 진실성, 열정, 신념 자체에서도 서로 닮았다. 세잔의 그림들에는 이미 흉내 낼 수 없는 색조, 깊고 환한 회색, 느낌이 풍부하면서 요란하지 않은 붉은색, 장차 에스타크Estaque 풍경의 감탄스러운 하늘이 될 짙은 푸른색이 나타났다. 르누아르는 이렇게 말했다. "세잔이 화폭에 색을 칠하기만 하면 흥미로워지지. 아무것도 아닌데, 아름답단 말이야."

스무 살 때 세잔은 자 드 부팡의 벽면을 다양한 주제로 그린 그림들로 덮기 시작했다. 누이동생들을 모델로 그리고 익살스럽게 앵그르Ingres라고 서명한 「사계Quatre Saisons」는 마가쟁 피토레스크Magasin pittoresque*에서 보았던 판화들을 떠올리며 영감을 얻은 듯한 종교적 주제이다. 이 그림들의 구성은 르네상스기의 스페인 거장들이 했던 구성

* 1833~1938년 발행된 백과사전식 대중 잡지. 분야를 망라한 삽화 위주의 설명으로 상당수의 구독자가 있었다.

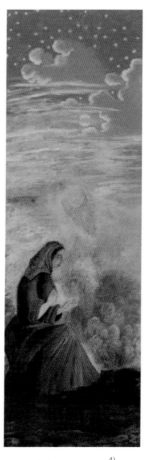 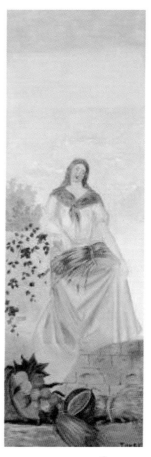

「L'Hiver」 겨울[4] 「L'Été」 여름[5]

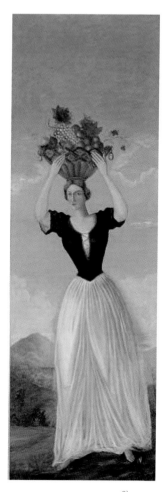

「L'Automne」 가을[6]

을 연상케 한다. 본가 거실의 널판자 위에 원본을 알아볼 수 없는 랑크레Lancret*의 어느 그림도 복제했다(라기보다 판화에 의해 해석했다 해야 할 것이다).

그가 인물을 그릴 때 모델로는 가족 외에 없었다. 아버지 — 드물었지만 — 와 어머니, 특히 두 누이동생, 마리Marie와 로즈Rose를 그렸는데, 이들의 형제애는 지속되었다.

세잔은 왕성한 상상력의 소유자로, 젊었을 때는 브르타뉴의 동화, 전설들을 보여줄 법한 환상적인 경관을 즐겨 그렸다. 신비한 인물이 주재하는 중심 소재를 에워싼 몽환적인 풍경과 이를 휘젓고 다니는 요정이나 난쟁이들을 그림에서 볼 수 있다. 이 구성들에는 사실주의와 환상이 기묘하게 어우러져 있다. 때때로 라블레Rabelais 풍의 풍자가 숨어 있는데, 세잔의 독특한 비전에는 팡타그뤼엘Pantagruel의 저자에게서처럼 그로테스크하게 과장되어 있지는 않다.

그는 이러한 유희를 놓치지 않았고, 중년이 되어서도 가끔 되돌아오곤 했다. 세잔은 매우 빨리 상상력을 붙잡아 단련시켰고 자신의 예술 기법을 완성하는 데 모든 노력을 집중했다.

그는 이제 엑스에서 찾아 이용할 수 있었던 영감의 원천으로는 불충분하게 되었다. 어느 지점에 이르자 박물관의 그림들과 다른 무언가를 보아야 했다. 파리에 가서 자신에

* 니콜라 랑크레 Nicolas Lancret. 18세기 프랑스 근대 화가로, 귀족적이고 화려한 그림을 많이 그렸다.

게 부족한 연구 요소들을 찾게 되기를 꿈꾸었다. 이런 꿈을 실현하는 데 젊은 화가가 거의 극복할 수 없는 어려움이 생겼다. 바로 아버지가 이 여행, 특히 아들이 매달리는 이유에 대해 반대했다. 세잔이 처음 소심하게 말을 꺼냈을 때, 이 은행가는 단호히 거절했다. 오히려 아들에게 더 이상 예술가 노름을 하는 데 시간을 낭비하지 말고 명예로운 직업을 택하도록 재촉했다.

이 무렵, 파리에 있는 어머니와 합류했던 에밀 졸라는 친구에게 자주 편지를 쓰며 자신의 새로운 생활, 문학적 계획을 상세히 전하고, 쓰는 편지마다 파리에 와서 함께할 것을 권유했다. 미술 공부도 마칠 수 있고, 졸라가 만나는 예술가들과 자연스럽게 좋은 친구들로 지낼 수 있을 터였다. 졸라의 편지들은 파리에 대한 세잔의 갈망을 키우기만 할 뿐, 고집을 부려도 소용이 없었다. 아버지로부터 항상 같은 반대에 부딪혔다. 하지만 어머니와 두 여동생을 자신의 편으로 만드는 데 성공했다. 새로운 위안이 하나 생겼다. 산책 중 한 젊은 화가를 만났는데, 거의 세잔과 비슷한 나이로, 파리에서 프로방스 몇 군데를 그리려 내려온 청년이었다. 둘은 곧 좋은 친구가 되었다. 이 파리 청년의 이름은 기유메Guillemet*였고, 에밀 졸라와 친분이 있었다. 예의 바르고 여유 있고 유쾌하고 활기 있는 다감한 사람이

* 장 바티스트 앙투안 기유메 Jean Baptiste Antoine Guillemet (1841~1918). 바르비종파 양식의 풍경화를 많이 그린 사실주의 화가

24

었다. 폴 세잔은 그를 자 드 부팡에 데려왔고 여기서 그는 환대받았다. 파리 이야기, 라탱 가의 소극들을 들려주며, 은행가 아버지를 비롯해 온 집안을 즐겁게 했다. 세잔의 아버지는 결국 그의 간청을 받아들여 아들의 파리행行을 허락했다. 이 젊은 화가의 바람이 드디어 만족될 것이었다.

세잔은 아버지, 누이동생 마리와 함께 나섰다. 뷔양틴 가에 예약된 가구 딸린 방은, 아버지가 예전에 묵었던 곳이었다. 파리의 이 구역은, 오스만Hausmann* 지사가 휘저어 대도시에 가해진 변형에도 불구하고, 한산하고 평온한 모습으로 남아 있었다. 젊은 세잔을 데려다주고 며칠 후 아버지와 누이동생은 엑스로 돌아갔다.

친구 졸라가 바로 달려와 곁에 있어도 우선 세잔은 다소 낯설기만 했다. 작가 졸라는 문학가, 예술가, 언론인, 정치적 선동가로 열렬하고 소란스러운 젊음의 날들을 보내고 있었다. 그는 세잔을 끌고 다녔다. 자 드 부팡의 조용한 삶에 익숙해 있던 세잔은 잠시 새로운 파리 생활에 매혹되었지만 이내 지치고 말았다. 카페에 오래 앉아 있는 것도, 졸라가 데려가는 무리의, 그가 보기에 지나친 정치 토론들도 좋아하지 않았다. 폴 세잔은 그림에만 열중했다. 박물관, 특히 루브르에 가고 싶어 했다. 졸라, 기유메와 함께 미술

* Georges-Eugène Haussmann. 나폴레옹 3세의 전면적인 도시계획 구상 하에 파리 지사로 임명되어, 도심 건물 및 도로, 하수, 미화 시설 등 대대적인 재정비를 추진. 이로써 오늘날 파리 도시 경관의 기틀이 마련되었다.

에 관해 볼 수 있는 모든 장소를 찾아다녔다. 그는 에꼴 데 보자르École des Beaux-Arts*의 입학을 꿈꾸었다. 이 목표로 오르페브르 부두에 있는 낡고 누추한 건물의 아카데미 스위스Académie Suisse를 다녔다. 같은 건물에 '서민들의 치과'라 붙은 사브라 치과병원이 있었는데 수많은 환자의 이 하나 뽑는 데 단 20수만 받았다. 이 건물은 새로운 파리 법원 건축 당시 철거되었다.

아카데미 스위스의 자유로운 작업실은 적은 비용으로 실제 모델을 데생하거나 그릴 수 있었다. 한 달에 한 주는 여성 모델, 나머지 세 주는 남성이거나 아이의 포즈를 그렸다. 가장 좋은 자리는 주 초에 가장 부지런한 이들이 차지했고 세잔은 항상 그들 안에 있었다.

세잔은 점차 졸라가 데리고 다니던 청년들 모임에 나가지 않았다. 자신의 시간을 주로 아카데미 스위스 수업과 루브르 방문으로 보냈다. 루브르 박물관에서, 그때까지 마가쟁 피토레스크에서 사본들로만 보며 알던 옛 거장들의 작품을 응시하며 명상적인 시간을 보냈다. 자신의 호텔 방에서 주제를 고안하거나 보았었던 그림을 재구성하면서 모델 없이 그리거나 데생을 했다. 때때로 마음에 드는 동료나 이웃의 초상화를 그렸지만 보통 미완성으로 남았다.

* 루이 14세 때 세워진 왕립 미술 학교가 '아카데미 데 보자르Académie des Beaux-arts'라는 명칭을 거쳐, 1863년 '에꼴 데 보자르'가 됨. 들라크루아, 마티스, 드가 등 수많은 화가를 배출, 현재 명칭은 '국립고등미술학교École Nationale supérieure des Beaux-Arts'이다.

파리에서의 이 체류는 약 일 년간 지속되었다. 고향에 대한 향수에 휩싸이며 세잔은 친가의 조용한 분위기가 그리워지기 시작했다. 세잔은 평생 거처를 바꾸고 싶어 하는 욕구를 느꼈다. 어느 곳도 오랫동안 마음에 들어 하지 않았다. 어느 날 갑자기 엑스로 돌아갔고 가족들은 매우 기뻐했다.

그가 자 드 부팡으로 돌아온 것이, 아버지의 추측처럼 그림의 포기를 의미하는 것은 전혀 아니었다. 엑스에서도 파리에서처럼 폴은 집요하게 그림을 그렸다. 때로는 주변의 황폐한 구석지를 그리기 위해 화판과 물감을 들고 나섰고, 때로는 작업실에 며칠 내내 틀어박혀 그렸다. 그림을 포기하게 하려는 가족들의 시도는 성공하지 못했다. 하지만 파리로 돌아가겠다고 하지 않는 한, 그들은 조용히 내버려 두었다. 세잔의 아버지는, 엑스의 대부분 부르주아 청년들처럼 노름이나 카페는 즐기지 않고 어쨌든 아들이 매우 얌전히 백수 생활ー그에게 그림은 일이 아니었기에ー이라도 하는 것에 위안 삼았다. 부친의 재산으로 세잔은 금전 걱정 없이 지낼 수 있었다.

엑스에서 일 년을 보낸 후 그는 문득 파리로 돌아가고 싶어졌다. 다시 떠나려면 아버지의 승낙을 얻기 위해 또 싸워야 했다. 변화에 대한 그의 영원한 욕구가 우선 컸지만, 테크닉에 대한 교육으로 스스로 완성되려는 열망 역시

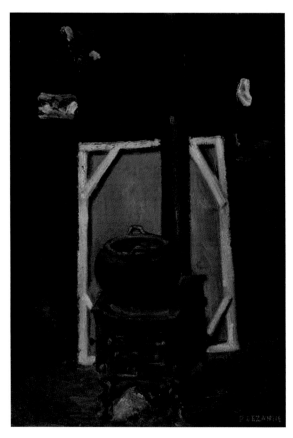

Le Poêle dans l'atelier (1860)
「아틀리에의 난로」[7]

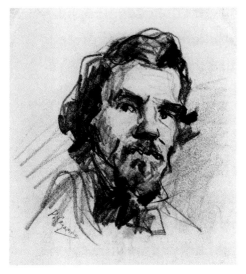

Portrait d'Eugène Delacroix (1865)

「들라크루아의 초상」[8]

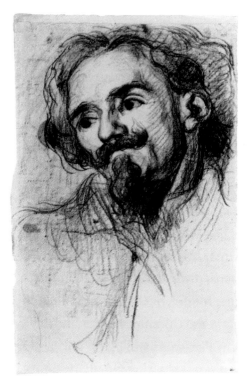

Portrait d'Achille Emperaire

「아쉬유 앙프레르의 초상」[9]

강했다. 작업실에만 틀어박혀 지낸 생활이 힘들어졌다. 그의 성격상 어디에서든 거의 마찬가지였다. 그는 자 드 부팡에서 좀처럼 나오지 않은 채 다양한 양상들을 그렸다. 풍경들을 그릴 때는 처음 그림을 시도했을 때처럼 자신이 해석한 판화들을 종종 이용했다. 그렇게 하면 외출할 일도, 지나가는 호기심꾼들에 그림 그리는 것을 보일 일도 없었다. 왜 세잔이 풍물을 목전에 두었을 때 멋진 그림이 나오는지 알 수 있다. 그가 그 자연을 보지 않았을까? 추정할 수 없지만, 그것을 보았고 기억 속에 그 양상을 새겨 두었기 때문에, 판화에서 주제를 뽑아내어 그림에 놀랍도록 잘 옮겨놓을 수 있었다. 적어도 세잔의 초기 작업 방법론의 특징 중 하나를 여기서 알아볼 수 있다. 그를 둘러싼 풍경은 어느 세부 하나 빠짐없이 기억 속에 색채로 고정되어 저장된다. 말하자면, 그는 모든 뉘앙스를 외우고, 이러한 뉘앙스들이 형태들과 그 장소의 성격을 재구성한다. 이 화가에게 초안 캔버스가 되었던 판화는 부차적으로 중요할 뿐, 풍물이 제각기 가장 좋은 자리에 위치하는 독창적인 작품이 이런 식으로 만들어진다. 이런 방법론은 ─ 개인적 성향에 따르긴 하지만 ─ 다른 위대한 화가들도 사용했던 방법으로, 단순한 채색 스케치나, 실제를 보고 크로키를 하며 전체적으로 즉석에서 그려진 듯한 그림을 그릴 때 사용되었다. 좀 더 이후, 세잔은 조금씩 풍경에 관한 이런 방법을 거의 포기하게 된다.

세잔은 다시 파리로 왔고 뤽상부르 구역에 다시 머물렀다. 이전처럼 루브르를 방문하고 아카데미 스위스 수업에 참여했다. 에밀 졸라를 다시 만났는데, 졸라는 곧 친구의 그림 방식에 걱정을 내비쳤다. 화가의 자유로운 상상력과 더불어 정력적인 색채가 화폭 위에 팔레트 나이프로 자주 덧칠되는 기이한 창조력의 구성은 관습적 방식에서 매우 동떨어져서 졸라는 당혹감을 드러냈다. 자신이 자연주의나 사실주의 운동 전방에 있다고 믿는 졸라는, 세잔의 그림에서 아무것도 이해하지 못하고 친구가 잘못된 길로 들어섰다고 확신했다. 세잔과 비슷한 어떤 기법도 아직 미술 전시회에 나타나지 않았다. 어떤 유파나 어떤 그룹과도 관련 지을 수가 없었다. 졸라에게는 그의 서투름, 무지, 온전한 전통에 대한 경멸만 보일 뿐이었다.

이 젊은 사실주의자가 지지하는 쿠르베와 마네는, 프랑스 혁명 이후 18세기 철학 사상으로 예술에 강요된 비심미적인 악습에 대한 저항만을 상징했다. 디드로와 장 자크 루소의 개념에 따라 예술은 도의적인 목적을 지녀야 한다. 주제만이 중요할 뿐이다. 그로부터 형식상 틀에 맞춰진 공식 교육이 미학의 규칙을 규범화하고 새로운 세대에 신성한 전통을 전해준다는 것이다. 에꼴 데 보자르의 전신인 아카데미 데 보자르Académie des Beaux-Arts는 모든 예술가들을 통제하에 복종시켰고 독립적 기질의 예술가는 접근을 거부했다. 그 법령을 엄격히 지키지 않으면 누구에게라도

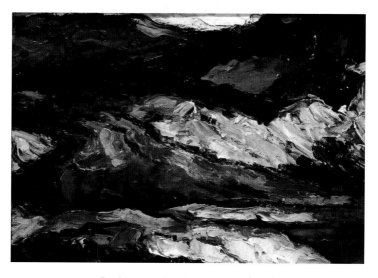

Rochers au bord de la mer (1865)

「바닷가의 바위들」[10]

살롱전의 문을 막아버렸다. 독립 성향의 화가들에게 그것은 아테네의 도편추방법과 비슷한 것이었다. 이들은 어디에도 작품을 전시할 수가 없고 공식 예술 화가들 무리가 지배하는 화상들에게도 마찬가지였다. 독립 화가들이 직업으로 먹고살아야 한다면 굶어 죽을 지경이었다.

들라크루아의 작품들은 성공하지 못했고 구매하는 사람도 없었다. 게다가 사실주의 지지자들이 향한 곳은 들라크루아 쪽이 아닌, 오직 쿠르베와 마네만을 옹호할 뿐이었다. 이 두 화가가, 몇몇 다른 이유도 있겠지만, 사실주의나 고답파 문학 운동과 병행하는 움직임을 잘 나타내고 있었기 때문이다.

세잔은, 졸라나 그의 친구들과 달리, 들라크루아를 모든 여타의 화가들보다 우위에 두었고 그를 단연코 존경했다. 반면 쿠르베와 마네는 훌륭한 화가로 평가할 뿐이었다. 하지만, 한편으로 시대의 영향을 완전히 비껴갈 수는 없어서, 세잔의 몇몇 작품은 1860년대의 사실주의 경향과 관련이 있다. 게다가 그는, 비방자들에 맞서 쿠르베와 마네를 옹호하는 데 졸라, 뒤랑티Duranty, 기유메Guillemet에 완전히 공감했다.

에꼴 데 보자르 입학을 위해 악착같이 그림을 그렸지만, 그는 입학시험에 불합격했다. 매우 화가 나서 곧 장관에게 긴 항의 편지를 보냈다. 이 작은 시위가, 제정을 비판할 기회를 놓치지 않는 졸라와 그의 친구들에게 매우 마음에 들

었고, 이로 인해 세잔은 비판가와 저항자라는 과도한 명성을 얻었지만, 그는 당시 ─ 항상 그러했듯이 ─ 매우 보수적이고 정부를 존중하며 정치에 아무런 취향도 없었다.

입시 낙방 후, 세잔은 아카데미 스위스에서 작업을 계속했다. 바로 이 작업실에서 동갑인 기요맹Guillaumin과, 실제 모델을 데생하러 들르곤 하던 훨씬 나이 많은 피사로를 알게 된다. 같은 무렵, 모네, 바지유, 르누아르를 만나 들라크루아에 대한 감탄, 존경을 공유하며 친해졌다. 이때, 세잔이 아카데미 스위스에서 흑인 모델 씨피온Scipion의 누드 습작을 훌륭히 그렸는데, 모네는 이 그림에 감탄하여 자신의 아틀리에 좋은 위치에 그것을 보관하였다.

모네, 르누아르, 바지유와 친해지면서 폴 세잔은 파리 근교의 야외풍경을 그리기 시작했다. 그러면서 기쁨과 동시에 고통을 느꼈는데, 완성도를 높이려 색조를 끊임없이 다시 칠하는 작업 방법으로 인해, 동료들과 함께 시작한 습작이 잘 마무리되지 못했기 때문이다.

그는 매우 흔히 집에 틀어박혀 혼자 작업하곤 했다. 풍경들을 다시 만들며 자신이 원하는 대로 배치했다. 뛰어난 기억력으로 항상 모델이 되었던 광경을 떠올렸다. 1863년 1월 5일 뉘마 코스테Numa Coste*라는 친구에게 쓴 편지**

* 엑상프로방스 출신의 정물화 화가, 미술평론가, 저널리스트
** 이 편지와 앞으로 발췌될 동일한 수신인의 몇몇 편지들은 '세잔 친구 협회Société des Amis de Cézanne'에 소장된 것이다(마드무아젤 코스테 기증) ─ 조르주 리비에르 註

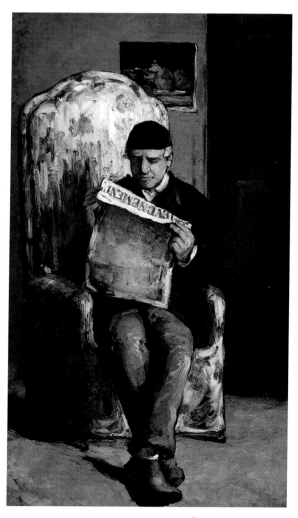

Le Père de l'artiste, lisant l'Événement
「레베느망 지를 읽고 있는 화가의 부친」[11]

에서, 풍경에 대한 어느 묘사를 볼 수 있다.

"…그런데, 우리가 토르스 근처에 가서 멋진 점심을 먹고 손에 팔레트를 든 채 시골 풍경화를 그리던 시절이 그립군….

겨울바람에 시들해진 노란 나뭇잎들. 시냇가의 퇴색한 나무들. 그리고 사나운 바람에 흔들리던 나무가 마치 거대한 송장처럼 허공에 떨고 있었지. 삭풍에 떨던 앙상한 나뭇가지들."

폴 세잔이 젊었을 때 보고 그렸던 한 풍경의 묘사로, 그림본이 몇몇 남아 있다.

같은 시기에 파리에서 뉘마 코스테에게 쓴 또 다른 편지에서 당시 그의 전념하는 생활을 알 수 있다.

"이전처럼 나는 아카데미 스위스에 가서 아침 여덟 시부터 한 시까지, 저녁 일곱 시부터 열 시까지 그림을 그리지. 평온히 작업하고 있다네…"

화가는 당시 팡테옹과 옵세르바투아르 사이에 있는 생-도미니크-당페르 골목에 살고 있었다.

이처럼 그는 집요하게 작업하며 항상 표현 방법을 연구했다. 때로는 팔레트 나이프로 색을 펴가며 두터운 반죽으로, 부분부분 담비 붓이나 브러시로 칠해 가면서 그렸다. 또, 때로는 가벼운 터치로, 글라시*로 덮으며 시도했다. 하

* glacis : 밑그림의 색이 마른 후, 밝고 투명한 효과를 주기 위해 가볍고 엷게 유화물감을 칠하는 기법

지만 항상 뜻대로 표현되지 않는 질감에 실망스러웠다. 그러나 자신의 노력이 무익하지 않음을 깨닫고 하루하루 경험을 쌓아갔다. 화폭에 담는 어떤 색조들은 다른 화가에게 없는 독특한 성격으로, 본인만의 개성이 우러나옴을 스스로 확인했다. 작업에서 느끼는 환멸에도 불구하고 그의 눈 앞에 정말 화가다운 그림이 펼쳐지고 있다는 확신에 용기를 잃지 않았다. 세잔의 기질에 어떤 혁명적인 성향이나 혁신적인 야망은 없었다. 단지 진솔하고 성실하게 자신의 감정을 손에 닿는, 그리고 다른 화가들이 사용하는 수단으로 해석하려 노력할 뿐이었다.

1863년, 19세기 후반의 미술사에 상당한 사건이 일어났다. 정부가 처음으로 공식 살롱전과 함께 낙선자 전Salon des Refusés의 개최를 허가한 것이다. 이런 정부의 행동은 예술계에 큰 반향을 일으켰다. 심사위원단 측은 크게 비난했지만, 쿠르베, 마네, 코로Corot의 옹호자들은 하나의 승리로 기뻐했다.

그때까지 세잔은 현대적인 그림들을 매우 적게 보아 왔을 뿐이다. 낙선자 전은 그에게 유용한 성찰의 계기가 되었다. 그는 이미 그림의 가치를 판단할 수 있을 만큼 회화의 실제 경험상 매우 높은 수준에 있었다. 그가 특히 좋아한 그림은 쿠르베와 마네의 작품이었다. 이 훌륭한 두 화가의 재능을 정당하게 평가하면서 약점이나 불완전한 부분

역시 구별했다. 자신이 추구하는 이상을 위해 이들뿐 아니라 본인에게 부족한 것 역시 깨달았다.

낙선자 전으로 한동안 마네 전시회의 기억을 품으면서 세잔은 마네와 자신의 기법을 함께 비교했던 것이 틀림없다. 하지만 들라크루아의 여러 작품을 모사했던 반면, 쿠르베나 마네의 그림은 전혀 모사하려 하지 않았다.

세잔의 재능의 특징 중 하나는 그림에서 실행하는 논리이다. 진지함을 넘어 엄격하게 적용했다. 그의 기질적 특징으로, 세잔에게 논리는 예술에서의 진실의 형태였다. 예술 작품에 논리가 없다면, 인정될 수 있는 가치의 상당 부분이 무너지는 것이었다. 그가 미완성 작품을 놔두더라도, 주제의 구성이나 준비된 색조의 배열로 볼 때, 이 예술가의 작업 기저에 있는 이런 논리가 항상 적용되는 것이 그대로 보였다.

이러한 원초적 속성을 졸라나, 세잔을 알고 있는 젊은이들은 대부분 알아채지 못했다. 이 예술가의 기법은 그들 눈에 낯설면서 인상적이지만 서툴다고 생각되었다. 하지만, 세잔이 자신의 열렬한 기질에 사로잡혀 그린 이 초기 습작들에서 색조 관계의 오점이라든가 구성에 대한 결점은 찾아볼 수 없다. 수많은 정물화에서 어느 사물 또는 사소한 소품이라도 부적당하게 자리한다고 지적할 만한 것이 없다. 그의 풍경들에서 구도는 마땅히 있어야 할 위치에 분명하고 명확히 자리하며 정지된 것이다. 어느 것도 모호하

거나 애매하지 않다.

세잔이 그린 초상화의 수는 많지 않은 편이고 대부분 진짜 초상화라기보다 습작들이라 할 수 있다. 모델을 닮은 것은 이 화가가 그 사람을 정물화에서 하듯이 취급해서이다. 일부러 애쓰지 않고 결국 닮게 되도록 몰두하며 공들여 작업했다. 모델은 보통 꾸며지지 않는다. 여자아이나 젊은 아가씨를 그릴 때도 치장하지 않았다. 특징을 두드러지게 표현하고, 모델에게 완전한 부동을 요구하는 듯이 얼굴 표정은 매력이나 유쾌함이 없다.

아마 초상화에 그런 매력을 일부러 더하지 않으면서, 세잔은 자신도 모르게, 관학풍적인 교태에 대한 반동으로 추함을 애써 찬미하던 사실주의 영향을 받았던 것 같다. 이런 경향은 동시대인 소설가 에드몽 뒤랑티Edmond Duranty, 에밀 졸라, 레옹 끌라델Léon Cladel, 폴 알렉시스Paul Alexis, 위스망Huysmans 등 초기에 세잔의 친구나 동료였다가 그의 독자적인 모습을 보고 멀리했던 이들의 작품에서도 확인된다. 사실주의자들과 자연주의자들은 당파에 충실한 이들이 모두 그러하듯 정통 규칙에 있어 타협할 줄 몰랐다.

자연주의가 세잔에 미친 영향 — 이는 실제로 존재했다 — 은 초상화에서만 나타났고, 이는 한 시대 정신의 징후였을 뿐이다. 하지만, 르 냉 형제les Le Nain*도 — 같은 세기 사람

* 앙투안(Antoine), 루이(Louis), 마티유(Matieu) 르 냉(Le Nain). 17세기 사실주의 화가 형제

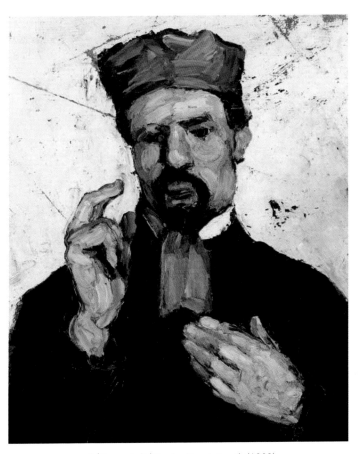

L'Avocat (L'Oncle Dominique) (1866)

「변호사 (도미티크 삼촌)」[12]

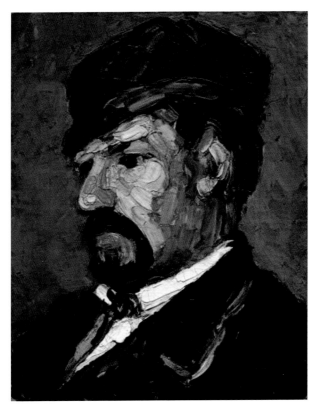

L'Oncle Dominique (1868)

「도미니크 삼촌」[13]

은 아니지만 ― 세잔과 마찬가지로 모델들을 꾸밀 줄 몰랐다. 단지 화가 세잔의 다소 염세적 기질의 표현이 모델의 얼굴, 자세 등 일상 영역에 투영된 것으로 볼 수도 있을 것이다.

폴 세잔이 아직 아카데미 스위스를 다닐 때 기유메가 에두아르 마네에게 그를 소개했다. 마네는 이 학원의 관리자는 아니지만 명성이 자자해서 주변에 수준 있는 예술가와 작가들을 끌어모았다. 그는 이 젊은 동료를 매우 친절히 환대했으나 친해지지는 못했다. 마네의 우아한 옷차림, 사교적인 매너, 말할 때 풍기는 세속적 분위기는 세잔의 습성, 취향, 정신의 양상과 정반대였다. 기유메의 권유에도 불구하고 이 내성적인 외톨이 화가는 바티뇰 아틀리에 모임에 드나드는 것을 거부했다. 하지만 두 화가는 매우 자주 만났는데, 전시회이거나, 마네가 단골 중 가장 눈에 띄었던 클리쉬 가의 게르부아 카페에서였다.

세잔은 남들 눈에 띄는 것에 관심이 없었다. 그가 항상 공식 살롱전에 전시하고 싶었던 이유는 프랑스 화가로서 국가에 속한 건물에서 대중에게 자기 작품을 보일 권리를 가지고 싶어서였다. 자신의 그림이 심사위원단에 인정되지 않는 것은 정의의 거부로 보였다. 하지만, 미술 행정부가 낙선자 전을 허용하며 후하게 내린 처분으로 세잔의 분개심은 다소 누그러졌다. 1864년 낙선자 전에 그가 직접 한

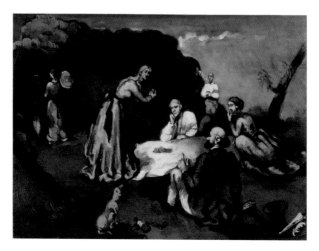

Le Déjeuner sur l'herbe

「풀밭 위의 점심식사」[14]

번 출품했었을 법도 하다. 친구 뉘마 코스테에게 실제로 1864년 2월 27일 이렇게 편지에 썼다.

"두 달 후 그러니까 5월에 작년처럼 전시회가 있을 거야. 네가 여기 있다면 함께 둘러볼 수 있을 텐데."

하지만, 미술부 장관은 두 번째 낙선자 전의 개최를 알다시피 허락하지 않았다. 이전 해에 쿠르베, 마네, 그 외 함께 전시했던 예술가들이 거둔 성공으로 아카데미 위원들과 심사위원들의 항의가 빗발쳤고, 이에 뒤로 물러선 결정을 내린 것이다.

1863년 낙선자 전 당시, 폴 세잔은 쿠르베와 마네의 가장 열렬한 옹호자 중 한 사람이었다. 마네가 「일광욕Le Bain」이란 제목으로 올렸음에도 비평가들이 조롱으로 「풀밭 위의 점심 식사Le Déjeuner sur l'herbe」라 이름 붙였던 그림이 특히 세잔의 마음에 들었고 "협회를 향해 제대로 한 번 걷어찼군"이라고 말하며 웃었다.

전시회가 끝난 얼마 후에 그는 작업실에서 마네의 「풀밭 위의 점심 식사」를 다른 버전으로 그렸는데 나체의 여인이 없는 구성이었다.

세잔 역시 협회에 대한 반감을 표현하려 관학풍 형식과 정반대되는 그림을 그렸다. 이 그림은 ─ 현재 소실되고 없지만 ─ 헌주獻酒하고 있는 인물들을 그린 것으로, 볼라르 씨

M. Volard*의 회고에 따르면 「나폴리의 오후, 혹은 그로그 주(酒)Un Après-midi à Naples ou le Grog au vin」라고 기유메가 제목을 붙였고 세잔이 흔쾌히 받아들였다 한다. 이 그림의 구성과 전반적인 색조는 아마 매우 정확히 재생한－다행히 보존되어 있는－같은 시기의 세잔의 한 수채화를 놓고 볼 때, 마네의 「풀밭 위의 점심식사」의 리얼리즘을 훨씬 능가 하는 것으로 보인다.

세잔은 이 그림을 살롱전에 보냈고 심사위원단은 이를 낙선시켰다. 이듬해 「목욕하는 여인들Les Baigneuses」 역시 심사단으로부터 성공을 거두지 못했다.

친구 코스테에게 보냈던, 위에서 한 단락을 인용한 세 잔의 같은 편지에 그의 파리에서의 삶이 일부 상세히 적혀 있다.

"친구, 나로 말하자면, 머리칼과 수염을 내 재능보다 더 길게 기른 채 있지… 두 달째 들라크루아에 따른 그림 작업**은 더 이 상 하지 않고 있어. 하지만 엑스로 7월쯤 다시 떠날 예정인데, 그 전에 다시 손대볼 생각이야."

들라크루아에 대한 대목에서 보다시피 세잔의 머릿속에

* 앙브루아즈 볼라르Ambroise Volard. 화상이자 출판업자. 세잔 외 드 가, 고흐, 피카소 등의 그림을 전시 기획, 판매하며 무명 화가들의 발 굴에 상당한 역할을 했으며, 세잔 등 화가들의 회고록도 출간했다
** 「사막의 아가르Agar dans le désert」. 화가의 아들 [주니어] Paul Cézanne이 소장 － 조르주 리비에르 註

이 대가가 차지하는 자리를 짐작해 볼 수 있다. 들라크루아가 세잔의 정신적 지주였다고 지나치게 단언할 수 없지만, 세잔은 결코 그가 존경하는 대가의 창작 규칙이나 작은 기법이라도 흉내 내려 하지 않았다. 자신의 감수성을 표현하는 방법을 찾고자 한 것은 스스로 탐구하면서였다.

뤽상부르 정원으로 뻗는, 수플로 가와 옵세르바투아르 교차로 사이의 레스트 가에 얼마간 지낸 후, 1865년 세잔은 뤽상부르 구역을 떠나 마레 지구로 갔다. 떠나온 동네만큼 조용한 지역이었다. 세잔이 마레 지구로 탈출해 온 것은 숙소를 바꾸려는 마음도 있었지만, 또한, 다른 화가들과 멀리 떨어져 고립되고 싶은, 보트레이 가에서 그들과 마주치고 싶지 않은 생각 때문이었다. 세잔이 묵었던 22번지는 지금도 여전히 있다. 샤르니 호텔이었던 이곳은 18세기 초에 지어진 아름다운 건물이다. 갈라진 벽과 좁고 어두운 통로, 벌레 먹은 문으로 된 집들이 붙어있는 주변의 풍경과는 대조적이다. 이 오래된 품격 있는 숙소를 보고 세잔은 엑스에 있는 미라보 정원의 아름다운 호텔들을 연상했다.

1866년 살롱전의 출품을 준비한 것은 보트레이 가의 작업실에서였다. 출품작은 두 점의 그림의 구성으로, 그중 하나는 다른 그림들처럼 기유메가 제목을 붙였다. 「벼룩 잡는 여인La Femme à la puce」. 이 그림은 아마 세잔 본인이 폐기해 버렸고 제목만 남아 전해진다.

세잔은 그림들을 심사단에 제출하며 기다리는 운명에 어떤 환상도 품지 않곤 했다. 그런데 1866년 이번에는 심사단의 거절을 기회로 항의 데모에 전념했다. 그의 동료들 소란스러운 한 무리를 대동해서 그림들을 전달하며 보란 듯이 적의를 드러내기 시작했다. 작품 접수 기한 마지막 날 가장 늦은 시간에 산업궁Palais de l'Industrie*에 그림들을 제출했다. 이 그림들은 화가의 친구들이 직접 손수레를 끌고 밀어서 운반되었다. 산업궁에 도착하자 세잔은 천천히 그림들을 수레에서 꺼내어 문 앞에서 울타리를 치고 모여 있는 화가들 무리에 보여주었다. 보통 마지막 도착하는 작품들은 기다리고 있던 젊은 화가들의 농담과 장난으로 맞아들여졌다. 하지만 세잔의 그림들 앞에선 이례적인 소동이 벌어졌다. 작가에 퍼붓는 야유와 조롱 섞인 웃음이 그림 접수실까지 이어졌다.

예상된 낙선이 발표되자, 세잔은 보자르 총감독관인 드니외베르케르크M. de Nieuwerkerke에게 격렬한 항의서를 작성해 보냈다. 세잔과 친구들은 이 항의에 큰 반응이 있을 걸로 생각했지만 아무 일도 없었다. 보자르 총감독관은 화가에 응답하지 않았다. 세잔은 굽히지 않았다. 행정부가 그의 요구에 침묵을 지키는 것을 볼 수 없었다. 그래서 다음

* 공식명칭은 '산업 미술궁Palais de l'Industrie et des Beaux-arts'. 1855년 세계박람회(Exposition universelle)를 위해 세워져, 이후 여러 차례 박람회와 살롱전의 미술 전시회를 위해 사용되었다.

52

과 같은 편지를 드 뉴베르케르크 총감독관에게 두 번째로 써서 보냈다.

"감독관님, 최근에 심사위원단으로부터 낙선 판정을 받은 저의 두 점의 그림에 대해 귀하에게 편지를 보냈습니다.

아직 아무런 응답을 받지 못하였기에, 제가 편지를 쓰게 된 동기를 다시 한번 상기시켜 드려야 할 것 같습니다. 그런데, 분명히 제 편지를 받으셨을 것 같아, 또다시 제가 전해야 한다고 생각했던 논지를 반복할 필요는 없습니다. 제가 직접 평가해달라고 임무를 부여한 적이 없는 동지들의 부당한 심사 결정을 제가 받아들일 수 없음을 다시 한번 알리는 것으로 족합니다.

따라서 저의 요청을 검토해 주시길 바라며 이 글을 씁니다. 저는 대중에게 호소하며 어찌 되었든 전시하고 싶습니다. 제 요구가 전혀 과도하다고 생각지 않습니다. 저의 상황에 있는 모든 화가들에게 물어보십시오. 그들은 모두 심사위원단을 부정하며, 어떠한 다른 방식으로든 모든 진지한 예술가에게 반드시 열려있어야 할 전시회에 참여하고 싶다고 할 것입니다.

낙선자 전은 따라서 다시 개최되어야 합니다. 거기에 저 혼자 있게 될지라도, 심사위원들이 저로 인해 난감해하고 싶지 않은 만큼 저도 그들 때문에 혼란을 겪고 싶지 않음을 적어도 대중이 알 수 있기를 간절히 원합니다.

귀하께서 침묵으로 일관하지 않으실 거라 생각합니다. 전체적으로 적절한 이 편지는 답변받을 가치가 충분히 있기 때문입니다.

경구

폴 세잔, 보트레이 가 22번지"

이 두 번째 편지가 처음 편지보다 미술 행정부에 더 영향을 준 것 같진 않다. 어떤 사무국장이 편지의 여백에 써야 할 답장의 의미를 이렇게 적어두었으나, 그들은 보내지 않았다.

"공공 질서상 이유로 낙선자 전의 재개는 불가능함"

세잔의 항의는, 친구들, 졸라를 포함한 「벼룩 잡는 여인」의 화가의 항의 시위를 함께 한 공모자들을 물론 제외하고는, 화가들의 세계에서도 반향이 없었다.

에밀 졸라는 세잔에 대한 우정을 표할 기회를 곧 활용하여 그를 위해 『레베느망L'Événement』지에 살롱전에 관해 쓴 기사들을 투고했다.

이 글들은 당시로써 상당히 대담했다. 작가 졸라는 미술 심사단뿐 아니라 예술계에 만연한 모든 공식적 당파성을 비난했다. 신문 독자들은 이 공격에서 졸라의 의견을 따르지 않았다. 많은 구독자가 분노 섞인 항의를 했고, 이에 레베느망 국장은 독립 화가들에 지나치게 열렬한 옹호자인 졸라와 거리를 두었다. 협회의 횡포에 대항하는 움직임은 아직 대중들에 이르지 못했고 머지않아 이를 것 같지도 않았다.

카페 게르부아에 대해 이미 이야기했지만, 이 카페는 미

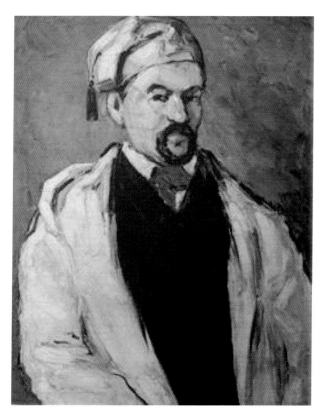

L'Homme au bonnet de coton (1868)

「코튼 보네트를 쓴 남자」[15]

술 심사단이 혹평한 화가들이나 관학의 통제에서 벗어난 예술가들이 제정 말기 당시 자주 모이던 장소이다. 사실주의 그룹을 형성하는 문학가들, 이 운동에 호의적인 예술평론가들, 제정에 맞서 투쟁하며 정부 보호 하의 관학풍 집단에 반대하는 예술가 및 작가들을 선호하는 정치가들 역시 이곳에 왔다.

이 게르부아 카페에서 예술에 관한 긴 토론이 자주 벌어졌는데, 마네, 드가, 데부탱Desboutin, 뒤랑티, 필립 뷔르티 Philippe Burty, 피사로, 뒤레Duret 등이 참여했다. 협회 사람들은 이곳에서 당연히 대접받지 못했다. 세잔도 가끔 피사로와 르누아르를 만나러 왔다. 그는 우선 대화에 끼지 않은 채 잠자코 주변의 말을 듣다가 한마디 구절이나 단어에 발끈 화를 내곤 했다. 이때는 순간적으로 말에 흥분이 담겨, 심한 프로방스 억양으로 격노해서 소리 지르다시피 그가 생각하는 것을 있는 그대로 말했다. 하지만 늘 그렇듯이 논리성은 잃지 않았다. 그리고는 갑자기 동석자 누구에게도 작별 인사를 하지 않은 채 자리를 떠났고, 한동안 게르부아 카페에서 그를 볼 수 없었다. 세잔의 감성과, 자기 표현 방법을 계속 찾도록 하는 그의 고통을 아는 지인들은 그의 불같은 성격을 이해했지만, 잘 모르는 사람들은 공감하지 못했고 대개 인간과 예술가로서의 그를 잘 알지 못했다. 그는 자신에게 엄격하고 타협할 줄 몰랐고, 협회의 권력에 굽신대거나 진실하지 못한 화가들을 거칠게 대했다.

관심 밖의 사람들에게 그로서는 너그러울 이유가 없었다.

게르부아를 드나들며 세잔의 그림에 관심을 표하는 많지 않은 작가 중에 에드몽 뒤랑티와 테오도르 뒤레Théodore Duret의 이름을 빼놓을 수 없다. 뒤레는 이후에도 변함이 없었지만, 에드몽 뒤랑티는 세잔을 처음에 사실주의 신봉자라 생각했다가 실망하고 몇 년 후부터는 이 화가가 훌륭한 자질을 망쳤다고 졸라처럼 생각했다.

프로방스에 몇 달간 칩거하다가, 세잔은 1867년 세계박람회 개최 무렵 파리로 다시 올라왔다. 1855년의 박람회보다 훨씬 중요했던 이 전시 박람회에는 미술전에 대해서도 보다 폭넓게 지원되었다. 하지만 대중에게 선보일 작품들의 선정은, 해마다 살롱전을 주재하는 같은 인물들이 맡아 처리했다. 말할 것도 없이 독립 화가들은 전시실 배정에서 제외되었고, 로베르-플뢰리Robert-Fleury, 슈나이츠Schneitz, 들라로슈Delaroche와, 그 외 오늘날 거의 잊혀진 수많은 대가들의 거대한 기계적인 그림들이 전시실에서 관객들의 찬탄을 받게 되었다.

하지만, 니외베르케르크 총감독관 단독의 미술부 행정 당국은, 심사단이 인정한 화가들의 전시 장소 외부에 쿠르베와 마네의 작품을 개별적으로 전시하도록 허락했다. 두 화가는 각자 알마橋 근처에 목재로 된 가건물을 짓게 해서 다양한 시기에 그려진 상당수의 그림들을 모았다. 최근

작품들 옆에 나란히 20년 된 작품들을 함께 걸었다. 그야 말로 화가의 꾸준한 노력을 담은 경력을 돌아볼 수 있는 자리였다.

이 두 화가의 독립 전시회는 퐁데자르pont des Arts [세느 강의 '예술의 다리']의 장님들이 아니라면 누구라도 재능을 알아볼 만큼 대성공이었다. 확실히 산업궁에서 전시하는 젊은 화가들의 화법에도 두 화가의 영향은 금세 퍼지게 되었다.

폴 세잔 역시 쿠르베와 마네의 전시회를 열심히 방문했다. 두 선배의 미학과 회화기법을 관찰하며 소득을 얻을 수 있는, 이 화가들 작품을 전체적으로 조망할 이만한 기회를 그로서는 놓칠 수 없었다. 이런 연구로 결국 세잔은 젊은 시절의 수많은 작품에 배어있는 낭만주의 흔적에서 벗어난 것 같다. 그의 화법 역시 다른 이들로부터 아무것도 빌리지 않고 무언가 얻은 것이다.

1867년 한 해 동안 폴 세잔은 여러 번 숙소를 옮겼다. 보트레이 가에 싫증을 느껴 뤽상부르 구역으로 다시 돌아왔다. 우선 노트르담 데샹 가 부근의 슈브뢰즈 가로 갔다가 다시 보지라르 가로 왔다. 이렇게 옮겨 다니다가 엑스와 에스타크 지방으로 여행했다. 우리가 이미 그 의미를 알고 있는 이런 불안정한 이동 생활이, 결코 화가의 작업에 걸림돌이 되지는 않았다.

세잔이 엑스에서 어머니의 초상화를, 또 엑스 근교와 에스타크에서 수많은 풍경화를 그린 것은 이 시기 1866년에서 1867년 사이였다. 파리에서 그린 그 유명한 「벼룩 잡는 여인」과, 「목욕하는 여자들Femmes au bain」 같은 수욕자의 장면들, 정물화들, 습작들과 함께 「아틀리에의 구석Coin d'atelier」도 빠뜨릴 수 없다. 같은 시기에, 자 드 부팡 아틀리에 벽에 「라자르의 부활Résurrection de Lazare」을 그렸다. 커다란 치수로 된 매우 어두운 색조의 이 그림은 조화로운 구성, 그리고 드라마틱한 성격에 절제미를 더해 매우 주목할 만하다. 스페인에 가본 적도 없고 리베라Ribera*의 그림들을 많이 보지 못했던 그였지만, 이 그림은 대가의 그림들과 단순한 기질상 매우 닮았다. 감탄스러운 모사의 형상과 함께 장식적 가치를 더해 그린 이 벽화는, 세잔이 같은 종류의 다른 작품들을 더 많이 그릴 수 없었을지 매우 아쉬움을 남게 한다.

세잔은 1868년 여름을 그의 은거지인 엑스에서 보냈다. 7월에 친구 코스테에게 편지에 이렇게 쓴다.

"네가 없는 고향에 관한 새로운 이야기를 어떻게 전해야 할지⋯. 이곳에 도착한 이후, 난 전원의 녹음 속에서 지내고 있다네."

* 호세 드 리베라 José de Ribera (1591~1652). 스페인의 바로크 화가. 종교나 신화를 주제로 사실주의적이고 극적 효과의 그림을 많이 그렸다.

그는 프로방스에서 거의 완벽한 고립 속에 살았다. 이따금 몇몇 친구가 와서 그의 고독을 방해했는데, 특히, 안토니 발라브레그Antony Valabrègue와 폴 알렉시스Paul Alexis, 두 재능있는 작가로, 폴 알렉시스는 에밀 졸라의 추종자였다. 위의 코스테에게 보낸 같은 편지에 세잔은 다음과 같이 썼다.

"알렉시스가, 내가 파리에서 여기 내려왔다는 걸 발라브레그에게 듣고서 날 보러 와 주었지.

…로슈포르Rochefort에 대한 소식은 더 이상 알 수 없지만, 『라 랑테른La Lanterne』* 지의 소란은 이곳까지 전해지고 있다네.

나는 제방이 있는 곳까지 혼자 헤매다가 생 앙토넹의 방앗간에서 짚을 베고 누워보았어. 방앗간 사람들은 친절하게 포도주도 내주었지. 우리가 올라가려 애쓰던 일도 떠올랐다네. 다시 그럴 일은 없겠지만.

내게 즐길 거리라곤 전혀 없어. 가족, 그리고 『르 씨에클Le Siècle』** 지 몇 부수들. 여기서 하찮은 소식들이나 모으고 있지. 혼자 카페에 힘들게 가보기도 하고. 하지만, 이 모든 것 아래 나는 항상 희망을 품고 있어."

* 앙리 로슈포르Henri Rochefort 단독 편집으로 제작된 소형 주간지. 매호마다 실린 제정에 대한 신랄한 공격으로 큰 성공을 거두었다 – 조르주 리비에르 註
** 『르 씨에클Le Siècle』은 루이 아벵Louis Havin이 이끄는 저항 신문으로 구독률이 높았다. (전원 모두 공화주의자였던) 편집진 가운데 몇 사람이 1851년 12월 2일 추방되었다 – 조르주 리비에르 註

1868년 11월 말, 아직 프로방스에 있던 세잔은 코스테에게 이렇게 적었다.

"나는 여전히 아르크 강가의 풍경을 그리며 열심히 작업하고 있어. 다음 살롱전을 위해서야. 1869년 살롱전이 되겠지?"

뉘마 코스테에게 썼듯이 화가는 살롱전에 전시하는 것을 포기하지 않았다. 공식 전시회의 문에 진입하려는 희망을 오래 품고 있었음을 알 수 있다.

편지에 적힌, 이미 매우 열심히 작업한다는 말로 그가 중요하게 여겼던 풍경화는 어떻게 되었는지 알 수 없다.

1868년부터 1870년까지 세잔은 파리보다 프로방스에서 더 많은 시간을 보냈다. 이 기간에 그 정확한 장소를 알 수 없는 「언덕 사이의 길La Tranchée」을 그렸는데, 이 그림은 1867년 스케치를 한 후 다음 해 다시 작업하면서 그의 흥미를 끌었다. 이 작품은 뮌헨 박물관에 소장되어 있다. 그는 엑스 근방의 풍경화들을 그렸다. 신문을 읽고 있는 「세잔 아버지의 초상Le Portrait de Cézanne père」이 1868년 자 드 부팡 작업실에서 그려졌고, 「아쉬유 앙프레르의 초상Le Portrait d'Achille Emperaire」과 자화상이 같은 시기에 엑스에서 그려졌다. 또한, 그는 1868년 자 드 부팡 벽면에 종교화를 그렸다. 파리에서는 에밀 졸라와 폴 알렉시스를

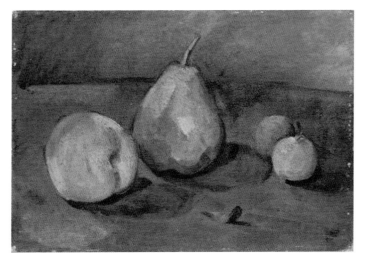

Nature morte, poire et pommes vertes (1873)

「배와 푸른 사과가 있는 정물」[16]

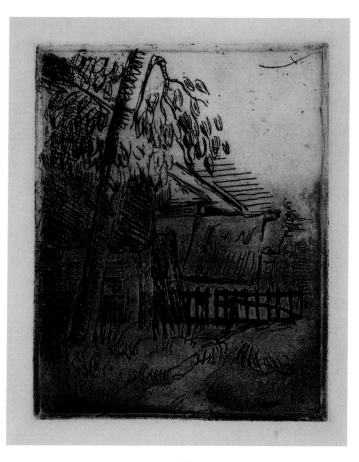

Paysage à Auvers (l'eau-forte, 1873)
「오베르의 풍경」 (에칭)[17]

모델로「에밀 졸라 집에서의 독서Lecture chez Émile Zola」를 그리고, 라 콩다민 가의 졸라의 집에서「유괴L'Enlèvement」를 그렸다. 이 그림은 작가 졸라의 소유로 되었다가 그의 사후 1903년 경매에 나왔다.

1869년, 에밀 졸라의 서재에서 작가와 그의 부인의 그림을 그렸다. 졸라 부부는 화가의 그림을 보고 만족해하지 않았다. 그들은 같은 시기, 같은 장소에서 에두아르 마네가 그린 소설가의 초상화를 더 좋아했다. 이 그림은 작년 여름, 오랑주리에서 열린 마네 회고전에 나왔던 작품으로 화가의 매우 훌륭한 그림이다. 세잔의 그림을 보자면, 마네의 것과 매우 다르다. 두 화가의 기법상 개념이 실제로 매우 개성적이어서 초상화의 구성이나 제작에서 거의 교차점이 없다. 세잔의 초상화에는 화가가 딱히 모델에 대해 나쁜 감정이 없더라도, 있는 그대로를 완화하지 않은 채 강조해서 그려졌다. 진실한 사실주의 작품이다. 같은 시기에 졸라가「테레즈 라깽Thérèse Raquin」이나 다른 작품들에서 인물들 묘사를 그렇게 그렸듯이, 모델에 엄격히 충실했을 뿐이다.

파리에 머물렀던 1868년에 세잔은 들라크루아의「단테의 나룻배La Barque de Dante」를 ― 자신의 방법으로 ― 모작했다. 1870년에는 프로방스의 풍경들을 많이 그렸다. 그 외「성 앙투안의 유혹La Tentation de Saint Antoine」은 다섯 인물이 등장하는데 여전히 낭만주의풍이 많이 남아 있으며, 또한

「안토니 발라브레그의 초상Portrait d'Antony Valabrègue」도 그려졌다. 「자 드 부팡의 밤나무와 연못Les Marroniers et le Bassin du Jas de Bouffan」. 이 그림은 상당 부분 팔레트 나이프를 사용, 두껍게 덧칠되어 그려진 작은 그림인데, 나이프는 화가가 특히 화를 못 참을 때 그림들을 찢는 데 쓴 것으로도 유명하다. 「에스타크의 풍경Vues de l'Estaque」이나 엑스 부근의 풍경화, 정물화 등의 많은 작품이 미국이나 독일 박물관, 또는 개인 소장으로 흩어져 있다. 또한, 세잔이 어느 삽화지에서 발견한 랑크레 그림본을 모사해서 자드 부팡 벽에 그린 그림도 있다.

사람들은 1871년 이전의 작품들이 지나치게 덧칠되며 고된 작업을 느끼게 하는 무거운 기법이 자주 사용된다고 비판한다. 이런 시각에 다소 일리도 있다. 하지만 우선, 이 습작 중 많은 작품이 미완성이거나 다른 작품들의 창작을 위해 시도한 경험이라는 것을 상기해 볼 때, 그런 비난이 항상 옳다고 볼 수 없다. 완성된 작품들, 습작이나 버려진 작품들을 보면, 항상 색채의 마법, 데생의 확신, 구성의 논리와 조화가 있어, 혹여 어떤 결점이 있더라도 이 놀라운 화가의 손끝에서 나오는 것은 무엇이든 결코 무시할 수가 없다.

세잔이 모네, 르누아르, 바지유와 매우 가까웠던 시기에

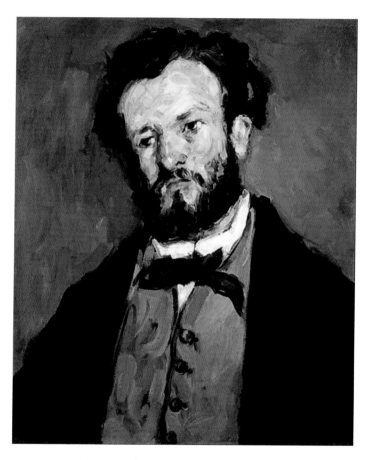

Portrait d'Antony Valabrègue (1870)

「안토니 발라브레그의 초상」[18]

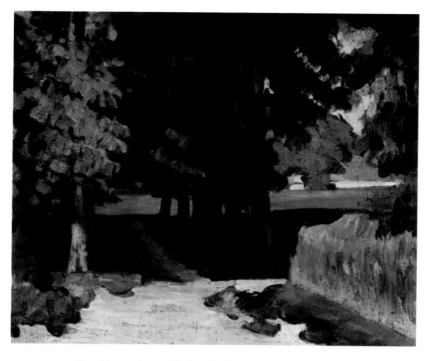

Les Marroniers et le bassin du Jas de Bouffan (1870)

「자 드 부팡의 밤나무와 연못」[19]

그린 몇몇 작품들에서, 다른 젊은 작가들, 특히 끌로드 모네와 다소 비슷한 기법을 볼 수 있다. 어떤 경우, 세잔의 그림과 그리고 르누아르, 바지유, 모네의 그림, 특히 같은 장소에서 그려진 그림들, 정물화나 꽃 그림 등을 보면, 누구의 그림인지 서로 명확히 구별하기 어렵다. 세잔은, 같은 이상을 품고 같은 대가들을 존경하며 거의 항상 같이 그림을 그리는 화가들이 알게 모르게 미치는 서로의 영향에서 벗어나는 것이 얼마나 어려운지를 재빨리 깨달았다. 그가 모네-르누아르-바지유 그룹에 거리를 둔 것은 바로 이런 영향에서 달아나기 위해서였다.

1870년 7월 보불전쟁이 일어났다. 세잔은 이때 자 드 부팡 작업실에 머물며 고된 휴가를 보내고 있었다. 그는 전혀 정치에 관심이 없었고 전쟁에 앞선 사건들에 대해 가장 알지 못했다. 전쟁이 발발하자 그는 완전히 놀랐다. 처음에는 크게 중요치 않게 여겼던 것 같다, 자신이 전쟁에 관여될 걸로 생각지 않았기 때문이다. 당시에는 일정 금액으로, 법으로 정해진 군 복무기를 지원병으로 대체할 수 있어 그는 군인이었던 적이 없었다.

분명치 않고 불완전한 예비군 조직 편성으로, 세잔은 전쟁 초기 어떤 징집에도 올라 있지 않았던 것 같다. 초기의 몇 번 패전 이후 기동 유격대가 소집되었을 때 세잔은 아마 징집령을 받았지만, 단지 다음에 군대로 소환될 지역 헌병으로 통지된 듯하다. 그는 신경 쓰지 않은 채 시작했

던 풍경화를 계속 그렸다. 전쟁은 끝이 나고, 프로방스를 떠나지도 그림 붓을 포기하지도 않았던 세잔은 공식 징집을 면한 채 세상에서 가장 덜 불안했던 사람이었다.

1871년 폭동 진압 후 정상적인 삶으로 돌아오자, 세잔은 파리로 다시 향했다. 다시 또 뤽상부르로 돌아가 노트르담 데샹가에서 묵었다. 그의 동료들도 폭풍우를 겪은 후 대부분 돌아왔으나, 바지유만이 모임에서 빠졌다. 그는 여러 가지 공적으로 소위로 막 임명되어 본 라 롤랑드 전투에 임했다가 전사했다.

세잔은 파리에서 친구 졸라도 다시 만났는데, 졸라 역시 징집되지 않았지만 도청 행정부에서 복무했다. 이 작가는 자신의 바티뇰 저택이 잎과 꽃이 활짝 핀 나무들과 함께 그가 떠났던 당시 그대로 있는 것을 보고 파리엔 아무것도 변하지 않았다고 여겼다. 세잔도 같은 생각이었다. 이들은 각자 예술가의 열정에 묻혀 도시가 막 겪은 재난에 대해 민감하게 느끼지 못했다.

여름이 시작되자, 세잔은 엑스, 페르튀, 에스타크를 향해 다시 떠났다. 이 해에 그려진 작품에 대해선 우선 「산책La Promenade」을 들 수 있는데, 「여름L'Été」, 「7월의 하루La Journée de juillet」라는 다른 이름으로도 불렸던 이 그림은 쇼케 씨가 소장하고 있다가 현재 베를린 박물관에 있다. 세잔은 에스타크를 좋아했고 여러 번 머무르며 이곳 마을의 풍경과 강가를 그렸다.

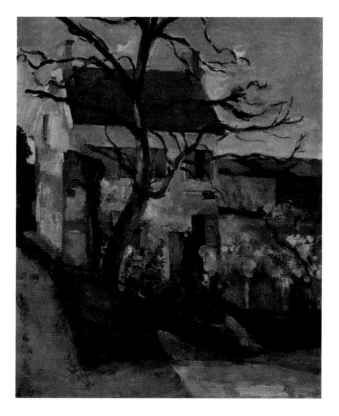

Les Maisons et les arbres (1873)

「나무와 집들」[20]

1872년 파리로 돌아와서 노트르담 데샹 가를 떠나 식물 정원과 포도주 시장이 있는 쥐씨유 가로 옮겨 잠시 머물렀다. 그의 변함없는 친구인 까미유 피사로의 간청으로, 세잔은 퐁투아즈 근교 오베르에 있는 피사로의 집 근처에 가서 자리 잡았다. 오래된 농가들, 잘 경작된 농지의 매우 조용하고 전원적인 이 마을은 파리 사람들이 거의 찾지 않는 곳이었다. 세잔은 이곳에서 불쾌한 행인들의 방해 없이 마음껏 야외에서 그릴 수 있었다.

　　또한, 오베르에서 그를 기다리고 있던 또 다른 친구인 의사 가셰Gachet가 있었다. 이 박사는 단순한 시골 의사가 아닌, 분명 그 시대 가장 특이한 인물 중 하나였을 것이다. 과학 못지않게 예술에도 호기심 넘치는 재기로, 거의 모든 독립 화가들과 친분이 있었다. 그 자신 역시 그림을 좀 그렸고 에칭을 했다. 그는 인류학 협회에 본부를 둔 '상호부검협회Société d'autopsie mutuelle'라는 명칭의 기괴한 단체의 창립자 중 한 사람이다. 이 협회는 아직 아마 존재할 것이다. 가셰 의사는 친구들에게 이 협회의 회원이 되도록 활발한 선전 활동을 벌이는 데 전념했다. 르누아르, 마네, 드가, 그 외 어떤 화가도 그의 말에 넘어가지 않았다. 아마 강베타Gambetta가 그 일원이었던 것 같다. 1872년 당시에는 아직 그 협회가 세워지지 않았고 5년 후에 만들어진다.

　　가셰 박사는 예민한 감수성으로 이내 세잔의 미술에 감탄하며, 좀 더 후엔 반 고흐 역시 관심을 갖게 된다. 용모

로 보자면 가셰 씨는 정말 악마처럼 생긴 모습이다. 큰 키에 뼈가 드러나고, 몸은 항상 움직이며, 주근깨로 덮인 긴 얼굴, 회청색의 생기있는 눈, 그리고 갈색 수염과 듬성듬성 뾰족한 머리에 북채처럼 세워진 갈색 머리칼. 화가 노르베르 괴뇌트Norbert Gœneutte가 가셰 박사와 매우 닮은 훌륭한 초상화를 그렸는데 뤽상부르 박물관에 소장되어 있다.

당시 이른바 '진보' 정치 성향의 흥분가이자 이름난 무신론자인 그가, 정치를 싫어하며 열렬한 가톨릭 신자인 세잔과 충돌하지 않으려 어떻게 했을까? 찬탄하는 예술가의 비위가 상하지 않도록 그의 선전 의도를 참았던 가셰 씨가 대단하다.

1872년에서 1877년까지 몇 년 동안, 세잔은 퐁투아즈 부근에서 열심히 작업했다. 그가 「목맨 사람의 집La Maison du pendu」을 그린 것은 1872년인데, 그림 제목은 합당치 않아 보인다. 전하는 바로, 이 오래된 집에서 목을 맨 사람이 아무도 없다고 한다. 현재 루브르 박물관에 있는 이 그림은 1874년 첫 번째 인상주의 화가 전展에 모습을 보였다. 이것은 도리아 백작이 소유하다가 쇼케 씨에게 넘어갔다. 쇼케 씨 사후 열린 경매에서 세잔의 그림으로는 이 경매 내 가장 높은 금액인 6,200프랑에 낙찰되었다. 「목맨 사람의 집」은 19세기 회고전에도 전시되었다. 쇼케 경매에서 2,620프랑에 팔린 「오베르의 전경Vue générale d'Auvers」도 1872년에 그려졌다.

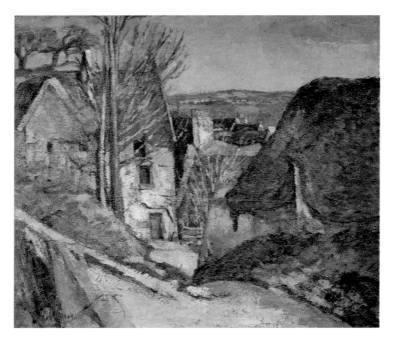

La Maison du pendu

「목맨 사람의 집」[21)

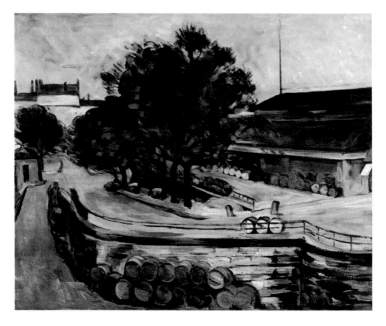

La Halle aux Vins

「포도주 광장」[22]

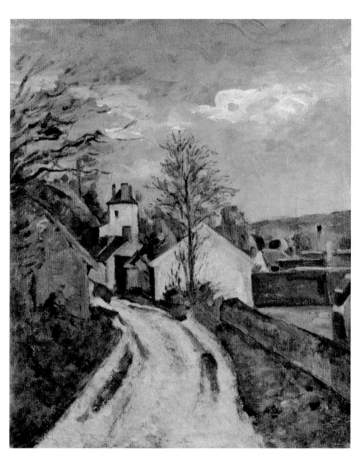

La Maison du Docteur Gachet à Auvers

「오베르의 가셰 의사의 집」²³⁾

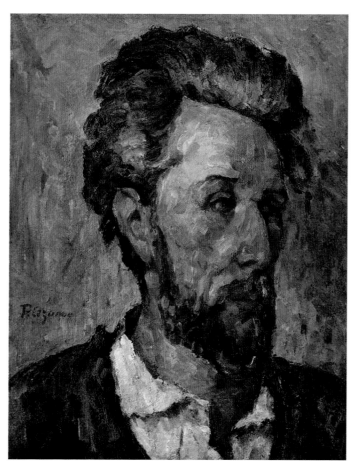

Portrait de M. Choquet (1874)

「쇼케 씨의 초상」[24)

세잔이 퐁투아즈 지역에 살던 이 시기에 그린 「오베르의 작은 집들Petites maisons à Auvers」과 「로메루 아버지의 집 La Maison du père Romeru」, 그리고 오베르의 길을 따라 뻗은 정원 울타리와 집들을 그린 풍경화도 언급할 만하다.

화가는 대부분 시간을 퐁투아즈 근교에서 지냈지만, 파리 뤽상부르 공원 근처의 웨스트 가에 숙소를 유지하고 있었다. 여기에 불규칙적으로 며칠씩 와서 지내곤 했다. 이웨스트 가에서 상당수의 정물화를 그렸는데, 특히 1873년에 테이블 위에 놓인 잉크병, 자기로 된 찻잔, 색채가 강한 큰 배들을 그렸던 그림은 펠르렝 컬렉션에 포함되어 있다. 또한, 웨스트 가에서 그려진 매우 아름다운 수채화 한 점은 그의 익살스러운 친구가 「베니스의 밤Une Nuit à Venise」 또는 「럼주 펀치Le Punch au rhum」라 제목을 붙였다. 낭만적이면서 매우 몽환적 취기를 담은 장면으로, 전방에 한 여인이 풀밭에 누워 있고 배경은 나무로 장식되어 있다.

쇼케 씨의 훌륭한 초상화가 1874년 말쯤 제작되었고 이 그림도 펠르렝 컬렉션에 포함되어 있다.

1875년에는 엄청난 수의 그림이 그려졌고, 또한 얼마나 많은 다른 그림들이 사라졌는지! 이런 다작은 화가에게 연달아 쏟아진 적의감, 비난, 야유에 따른 것으로, 그의 기가 꺾이지 않았음을 보여준다.

수많은 작품 중에 중요한 그림인 화가 아내의 초상화를 언급해 보자. 세잔 부인은 큰 줄무늬 블라우스를 입은 채

반신상으로 그려졌고 머리는 왼쪽으로 기울어져 있다. 목욕하는 여인들 시리즈, 정물화, 교외 풍경화들처럼 파리에서 그려졌다.

엑스의 본가 정원 안에서 세잔은 누이동생들을 담은 그림을 그렸다. 「대화La Conversation」라 제목이 붙은 이 그림은 합성된 그림이다. 오른쪽으로, 작품 「산책La Promenade」(1868)에 나오는 인물들과 동일한 두 젊은 남자가 뒤돌아서 있는 것이 보인다. 또한, 커다란 수채화로 그린 「자 드 부팡Jas de Bouffan」은 화가가 살롱전에도 보냈던 만큼 매우 중요하게 생각했던 작품이다.

「안토니 발라브레그의 초상Portrait d'Antony Valabrègue」과, 낭만적인 장면에 새롭고 신기한 개념을 적용한 듯 보이는 그 외 다양한 유화나 수채화들을 보면, 탁월한 수준의 기법에도 불구하고 드베리아Devéria의 작품들을 연상시킨다.

세잔은 고삐를 늦추지 않고 열심히 작업했다. 항상 똑같은 열의로 끊임없이 기법의 탐구에 매진하며, 어떤 방법들은 포기했다가 수정하면서 좀 더 후에 다시 쓰기도 했다. 뻣뻣한 솔, 담비 붓, 팔레트 나이프는 차례로 중요한 역할을 했지만, 화가는 사용하는 방법들에 결코 만족하지 않았다.

그러한 여러 가지 기법들을 1876년 작품들에서 주제의 특성에 따라 다양하게 볼 수 있다. 사냥복을 입은 세잔 부

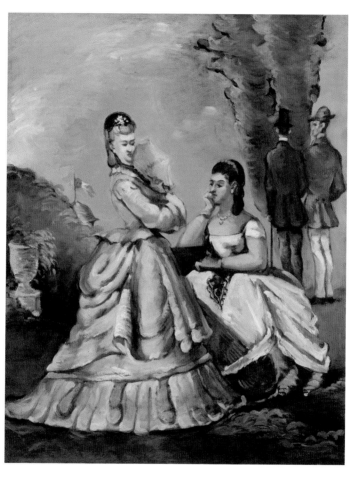

La Conversation (1875)

「대화」[25]

Une Moderne Olympia 「현대의 올랭피아」[26]

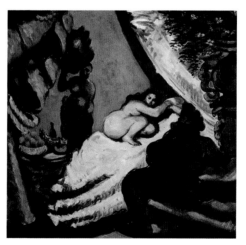

Une Moderne Olympia - Le Pacha (1875)
「현대의 올랭피아 - 르 파샤」[27]

친의 실제 크기 초상화가 이 시기 작품으로 자 드 부팡 작업실에서 제작되었다. 또, 덧칠 기법이 많이 사용된 화가의 자화상도 그려졌고 이는 옥타브 미르보Octave Mirbeau 사후 경매에서 25,000프랑에 판매되었다. 세잔 부인의 여러 초상화들, 쇼케 씨의 두 번째 초상화, 친구를 즐겁게 모델로 그린 커다란 「안토니 발라브레그의 초상」, 여성을 그린 수많은 습작들, 그리고 상상의 풍경을 배경으로 매우 사실적이고 생생하게 그린 목욕하는 사람들 시리즈가 있다. 「휴식 중인 수확자들Les Moissonneurs au repos」 또는 「수확La Moisson」이라는 제목의 그림과, 「나무들 너머의 오베르 풍경Vue d'Auvers à travers les arbres」, 「벽이 갈라진 집과 시골길La Maison lezardée et le chemin rural」 같은 오베르의 여러 풍경도 그렸다. 끝으로, 정물화들도 그렸는데, 이 가운데 한 작품을 모리스 드니Maurice Denis가 재생하여 1901년 세잔 오마주 전에서 전시하였다.

두 번째 인상주의 화가전이 1876년 뒤랑 뤼엘에서 열렸지만, 폴 세잔은 참여하기를 거부했다. 그는 살롱전에도 출품을 시도하지 않았다.

이듬해, 인상주의 화가들은 새로운 전시회를 기획했다. 르 펠르티에 가 6번지의 가장 좋은 층에 위치한 훌륭한 아파트 공간에서 전시를 열 기회가 생겼다. 건물 측은 전시 예술가들에게 수많은 작품을 가장 유리한 조건으로 전시할 수 있도록 허락했다. 세잔은 친구들에게 합류하여 매우 다

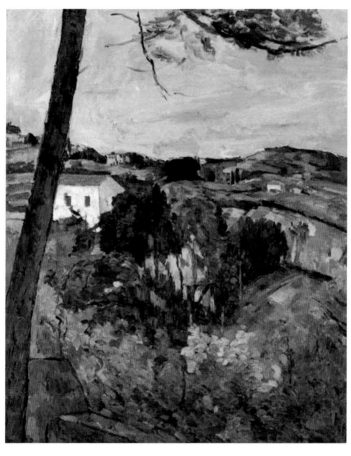

Paysage au toit rouge ou Le Pin à l'Estaque (1875)
「붉은 지붕의 풍경 또는 에스타크의 소나무」[28]

양한 화풍의 열여섯 작품을 가져와 대대적으로 전시했다. 정물화 세 점, 꽃 습작 그림 두 점, 풍경화 네 점, 「목욕하는 사람들Les Baigneurs」도 있었는데 카탈로그에는 "습작, 그림 프로젝트Étude, projet de tableau"라 쓰여 있지만, 상당히 중요하고 완성도 있는 작품이다. 그 외 호랑이 그림, 여성을 그린 그림, 남성 얼굴 그림 습작, 그리고 수채화 세 점으로 풍경화 두 점, 꽃 그림 한 점이 전시되었다.

르 펠르티에 가의 전시 예술가들은 각자 독창성을 보이면서도 하나의 유쾌한 조화가 드러나는 동질적인 전체를 이루었다. 전시자들의 이름은 다음과 같다. 카유보트Caillebotte, 칼스Cals, 세잔, 코르디Cordey, 드가, 기요맹, 자크 프랑수아Jacques François, 프랑 라미Franc Lamy, 르베르Levert, 모로Maurreau, 끌로드 모네, 베르뜨 모리조Berthe Morisot, 피에트Piette, 피사로, 르누아르, 시슬리, 티요Tillot.

그림의 위치 배정은 르누아르, 모네, 피사로, 카유보트에게 맡겨졌다. 네 사람 모두 동의하여 세잔에게 그 큰 살롱에서 가장 좋은 화판을 마련해 주었다. 아름다운 전시홀의 세잔의 작품들 옆에, 르누아르의 「물랭 드 라 갈레트의 무도회Le Bal du Moulin de la Galette」와 피사로의 큰 풍경화, 마담 베르뜨 모리조의 우아한 습작들, 모네의 풍경화 한두 점이 나란히 걸렸다.

전시회는 4월 15일 수요일에 문을 열었고 관람객은 곧 건물 안으로 모여들었는데, 마치 살롱전의 개최일 같았다.

1874년의 첫 번째 전시회와 달리, 방문객들은 적대감보다 호기심을 더 많이 보였다. 몇몇 그림들은 분명히 그 색채와 기법으로 관객들을 놀라게 했겠지만, 이들은 더 이상 격분하지 않았다. 단 한 사람, 관객 앞에서 축복을 얻지 못한 이는 바로 폴 세잔이었다.

쇼케 씨는 많은 애호가에게 영향력이 있던 터라, 인상주의 그림의 가치를 몇몇 사람들에게 알리고 설득하는 데 ─ 드물긴 했지만 ─ 성공했다. 두세 명의 적극적인 수집가가 낮은 가격의 흥정에 임해 200프랑 아래 금액으로 르누아르, 모네, 피사로의 상당한 작품들을 구매했다. 하지만, 이들 중 누구도 세잔의 그림은 한 점 거저 가져가는 것도 마다했다. 가장 관대한 수집가들도 이 화가의 그림에서 아무것도 이해 못 하겠다고 털어놓을 뿐이었다.

이 전시회를 계기로 우리는 전력을 다해 ─ 극히 사소한 일이지만 ─ 도와서 자랑스럽게 『인상주의자Impressionniste』라는 소규모 주간지를 출간했다. 여기서 젊음의 열기를 다해 우리 친구들을 옹호했다. 지면으로 르누아르, 드가, 시슬리가 데생을 발표하기도 했지만, 네 번째 호까지만 나오고, 전시회가 문을 닫으며 동시에 폐간되었다.

세잔은 카푸신 대로에서 1874년 열렸던 전시회에 참여했던 것처럼, 이번 르 펠르티에 가의 전시회에 참가하는 것도 동의했다. 이 전시회는 예술가들이 직접 독립된 장소를 빌려 진행되었기 때문이다. 1876년에 어느 화상이 그의 비

난받는 그림에 대한 호감으로, 재능을 믿는다며 호의를 내보이자, 그는 거절했다. 세잔에겐 공식 살롱전에 출품하거나 집에 놔두거나 둘 중 하나였다.

1877년 전시회에서 많은 작품을 대중에게 선보인 후, 세잔은 파리에서 거의 지내지 않았다. 웨스트 가에 숙소를 여전히 둔 채, 오베르, 퐁투아즈, 프로방스에서 대부분 머물렀다. 파리에 있을 때는 가끔 저녁 무렵, 끌로젤 가의 그의 단골 화구상 탕기 씨M. Tanguy*에게 갔는데, 르누아르와 다른 친구들의 단골 상점이기도 했다. 탕기 씨는 혁명적 성향의 매우 용감한 사람이었다. 파리코뮌 군에 입대했던 그는 파리에 정부군이 돌아온 후, 여러 달 동안 벨-일-앙 메르의 부교浮橋에서 억류되어 있었다. 그는 티에르Thiers[제3공화국 대통령]와 그의 후계자들에 대해 깊은 원한이 있었다. 세잔도 정부의 또 다른 희생자라 여기며 집권자들에 박해받는 화가를 존경하고 찬탄했다. 그를 이렇게 만든 것은 심사단이라고 생각했다.

세잔의 이러한 불운에 공감해서 탕기 씨는 그에게 작품 몇 점을 전시해서 팔아보자고 제안했다. 자기 그림들의 운명에 신경 쓰지 않던 화가는 이따금 탕기 씨에게 몇 점씩 두고 가곤 했다. 탕기 씨는 그림들을 어두운 상점 벽면에

* 줄리앙 프랑수아 탕기(Julien-François Tanguy). 일명 '탕기 영감'이라 불린 몽마르트의 화구상, 수집가. 무명 화가들에게 화구를 지원하고, 그림 판매 및 전시해주며, 인상파 화가들을 소개하고 알리는 데 도움을 주었다.

빈자리가 있으면 걸어두거나, 또는 대개 물감 튜브로 가득 찬 선반들을 따라서 길게, 아니면 의자 등받이에 걸쳐 두었다. 1892년까지 바로 이 끌로젤 가 구석에서 세잔의 그림에 관심을 가진 얼마 안 되는 사람들이 그의 몇몇 그림을 볼 수 있었다.

세잔이 피갈 광장 부근에서 지내던 때, 간혹 누벨 아텐 카페Café de la Nouvelle Athènes에 잠시 모습을 보이기도 했다. 이 카페는 몇 해 전부터 게르부아 카페를 대신해 화가들과 문인들의 모임 장소가 되었는데, 마네, 데부탱, 드가, 뒤랑티 주변으로 사람들이 모여들었다. 언제든 항상 여기서 이들 중 몇 사람을 만날 수 있었다. 데부탱의 경우, 그가 아틀리에에서 작업하지 않는 시간에는 꼭 이곳에 있었다. 마네, 드가, 르누아르, 앙리 게라르Henri Guérard, 뒤랑티는 일주일에 여러 번 와서 저녁나절을 보내곤 했다. 세잔은 어쩌다 누벨 아텐에 나타났지만, 결코 오래 머무르지 않았다. 그는 호인이면서 예의 바르고 교양있는 데부탱에 호감을 느꼈는데, 이 화가는 세잔이 매력을 느낄 만한 모든 성격을 갖춘 데다, 마네가 그린 초상화 「예술가L'Artiste」에서 보이듯이 옷맵시도 훌륭했다. 하지만 외톨이 세잔에게 누벨 아텐의 다른 단골들은 거의 마음에 들지 않았다. 그의 불같은 성격, 수많은 것에 대한 자신만의 고집, 술집에 대한 혐오로 곧 자리를 뜨곤 했다.

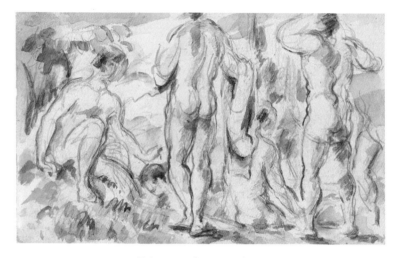

Baigneurs (aquarelle)

「목욕하는 사람들」(수채화)[29]

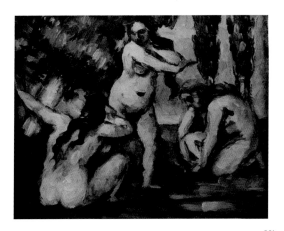

Trois baigneuses (1876) 「세 명의 목욕하는 여인들」[30]

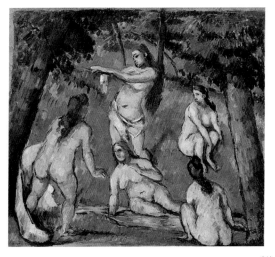

Cinq baigneuses (1877) 「다섯 명의 목욕하는 여인들」[31]

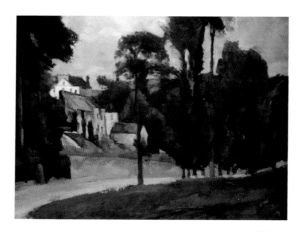

La Route de Pontoise (1875) 「퐁투아즈의 길」[32]

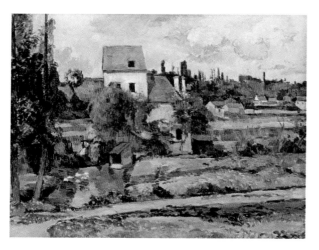

Le Moulin de la Couleuvre à Pontoise　(1881)

「퐁투아즈의 쿨뢰브르 방앗간」[33]

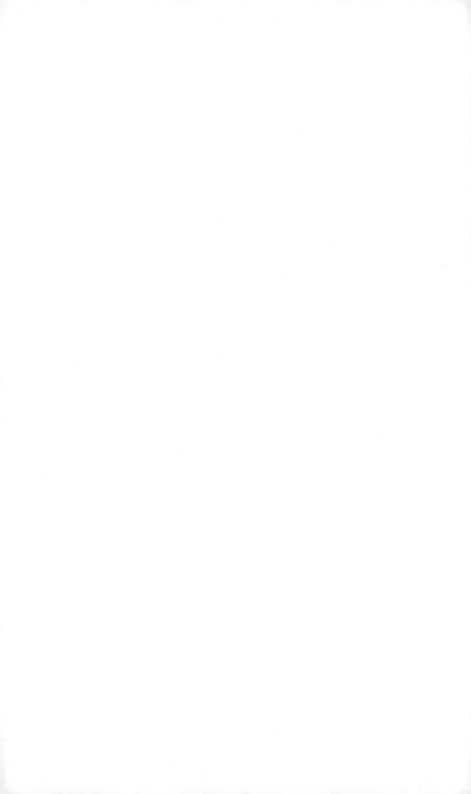

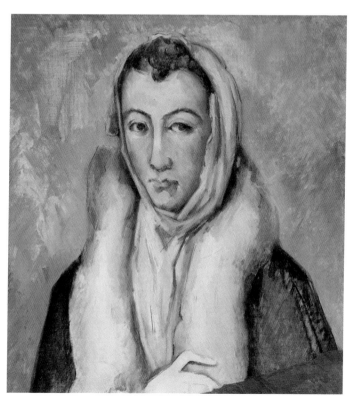

Portrait de Mlle Marie Cézanne (1879)

「마리 세잔의 초상」[34]

사실 세잔은 화가들의 모임을 매우 좋아하지는 않았다. 그림에 대한 의견이 전혀 맞지 않는다면, 차라리 그 화가들보다 그림을 판단하지 않고 다른 이야기를 하는 보통 사람들이 더 나았다.

파리에서 은둔 생활을 했던 세잔은, 리볼리 가에 있는 친구가 된 쇼케 씨 집에서 저녁 먹기 위해 웨스트 가를 나서곤 했다. 이 집의 또 다른 단골이었던 르누아르를 거기서 같이 만났다. 세 사람은 함께 외젠 들라크루아의 감탄스러운 데생들이 가득한 서류첩을 훑어보며 저녁을 보냈는데, 이것은 쇼케 씨가 여러 해 동안 파리의 화상들과 골동품점에서 찾아 수집했던 것이다.

세잔이 흔쾌히 방문했던 쇼케 씨 집에서의 식사 외에도 그는 한두 번씩 졸라의 저녁 초대에도 응했다. 졸라는 작품 「목로주점L'Assommoir」과 「나나Nana」의 성공 이후, 사람들을 자주 초대하곤 했다.

문인들, 예술가들, 정치인들이 부부 동반으로 작가의 평범한 아파트에 모여들었다. 모두가 저녁 모임에 정장 차림으로 참석했다. 집에 틀어박혀 있던 습관이 몸에 밴 세잔이 거의 무심하게 조끼 하나에 헐렁한 신발을 신은 채 들어오면, 짐짓 의상에 태를 부린 신사들과 특히 패인 옷을 차려입은 부인들이 그를 주목하곤 했다. 집주인 졸라 역시 놀라는 것 같았다. 그는 몇몇 손님에게 이 화가가 워낙 독특하고 다소 엉뚱하지만 좋은 교육을 받은 이라고 설명했

다.

연회가 무르익을 무렵, 세잔이 지루한 듯 말없이 있다가 소리쳤다. "이 봐, 에밀, 좀 더운 것 같지 않아? 웃옷을 벗어도 되겠지." 그리곤 바로 셔츠 소매 차림으로 훌륭한 동석자들 앞에서 웃음거리가 되었다. 졸라는 심술궂은 농담거리를 찾았던 것 같다.

꽤 여러 해 동안 세잔은 파리에서 거의 보이지 않았다. 파리에 있을 때는 적은 수의 친구하고만 교류했다. 그는 어디에도 전시하지 않았다. 세잔의 자화상 작은 그림 한 점이 1882년 살롱전에서 입선했지만, 아무도 기억하지 못했다.

하지만 화가는 많이 그렸고, 그보다 더 많은 그림이 버려지거나 폐기되어 보존되어 있지 않다. 1878년 언급할 만한 작품은 웨스트 가의 아파트 창가에서 그린 「파리의 풍경Vue de Paris」인데, 특히 도시의 지붕들이 돋보인다. 이 그림은 베를린의 뒤리외-카시레 컬렉션에 남아 있다. 「풀밭 위의 점심 식사」. 화가는 1867년에 이미 같은 주제로─마네의 그림에서 영감받아─그렸었는데, 1878년 버전은 옥타브 미르보[소설가, 극작가]의 소유로 있다가 그의 컬렉션 경매 시 13,000프랑에 낙찰되었다. 나체로 누워 있는 한 여인과 옆에 있는 어두운 옷의 하녀를 그린 「목욕하는 여인과 하녀Baigneuse et sa suivante」도 있다.

꽤 큰 정물화 한 점(60×73cm)이 뒤랑-뤼엘 컬렉션에 있

는데, 큰 상자 위에 우유 주전자, 사과들, 유리컵, 나이프와 함께 흰 천이 배열된 그림이다. 이 정물화는 웨스트 가 숙소 방에 덮인 마름모꼴 장식의 벽지를 배경으로 그려진 그림이다….

파리 주변의 「겨울 풍경Un Paysage d'hiver」은 아마 오베르에서 그려진 것 같다.

프로방스에서 세잔은 에스타크의 경관들을 여러 점 그림으로 남겼다.

「엑스의 들판에서Dans la campagne d'Aix」는 낭만적 구성을 보인다. 한 시인이 서서 낭독을 하고, 나무 아래 기타 치는 사람이 앉아 있다. 관객은 풀밭 위에 앉아 있는 다섯 명의 여성들이며, 모든 인물이 모던한 옷차림이다.

정물화 한 점을 더 보자면, 바구니 안의 사과들, 검은 유리병들, 자기로 된, 작은 꽃무늬 장식의 수프 그릇. 세부적으로 특이한 것은, 세잔의 풍경화와 목욕하는 여인들 그림 이렇게 두 점이 벽지 위에 걸려 있다는 것이다.

1879년 세잔은 초상화들을 연속으로 그렸는데, 두건을 쓴 누이동생 마리, 화가 기요맹, 그리고 아들의 초상화 등이 있다. 같은 해 그려진 「에스타크 풍경Vue de l'Estaque」은 1904년 브뤼셀에서 열린 인상주의 전에 전시되었다. 퐁텐블로 숲의 풍경인 「녹는 눈Neige fondante」은 우선 쇼케 씨가 소유했던 그림으로, 도리아 백작이 갖고 있던 「목맨 사람의 집La Maison du pendu」과 맞바꾸어졌다. 「목맨 사람의

Le Pont de Mennency

「머낭시 다리」[35]

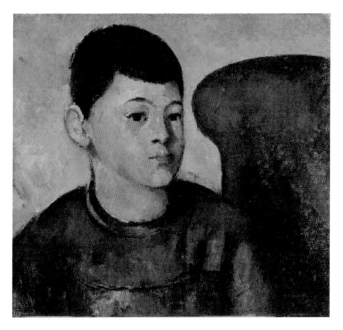

Portrait d'enfant (1880)

「아들의 초상」[36]

집」은 이후 경매에서 모네가 구입을 했다.

1879년과 1880년, 매우 추웠던 겨울, 세잔은 잠시 멀룅에 가서 머물렀다. 이 도시에서 「멀룅의 집들Maisons à Melun」을 작업했고, 도시 바로 근처에서 풍경화들을 그렸다. 「샘터La Fontaine」는 멀룅의 공동세탁장인 라리 샘터를 그린 것이다. 이 그림도 쇼케 씨가 갖고 있다가 드니 코셍 Denys Cochin의 컬렉션으로 넘겨졌다. 또한, 푸른 도기 꽃병에 담긴 꽃들을 그린 「아이리스와 스위트피Iris et pois de senteur」와 1912년 상트페테르부르크에서 열린 프랑스 미술 백년전展에 전시되었던 화가의 초상화, 그리고 에스타크의 협곡, 작은 숲, 철도 옆의 집을 세로로 그린 풍경화「골짜기에서Au fond du ravin」가 같은 시기에 그려졌다. 훌륭한 구성의 이 그림은 옥타브 미르보가 소유하다가 그의 경매에서 41,000프랑에 낙찰되었다.

1881년부터 1884년까지 세잔은 퐁투아즈와 프로방스를 오가며 시간을 보냈다. 파리에는 드물게 잠시 머무를 뿐이었다. 또한, 1881년 그린 자화상이 1882년 살롱전에 드디어 입선했지만, 악의적으로 배정된 어두운 구석에서 그림을 알아보는 사람이 아무도 없었다.

여느 해처럼 쉼 없이 작업했던 이 기간 역시 중요한 그림들이 몇몇 남았다.

1881년의 「에스타크의 구름다리Le Viaduc de l'Estaque」. 1882년에 코튼 모자를 쓰고 그린 「화가의 자화상Le Portrait

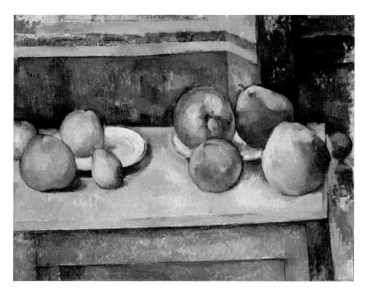

Nature morte avec pommes et poires

「사과와 배가 있는 정물」[37]

du peintre」. 에스타크의 풍경들로는 「에스타크에서 본 마르세이유 정박지La Rade de Marseille vue de l'Estaque」(뤽상부르 박물관)와 「생트 빅투아르 산La Montagne Sainte-Victoire」이 있다. 이 「생트 빅투아르 산」은 청회색 톤에, 담비 브러시가 주로 사용되며 덧칠하지 않은 터치로 강하면서도 가벼운 느낌이다.

1883년의 알려진 정물화 가운데, 「서랍장이 있는 정물화 Nature à la commode」는 꽃가지 무늬 벽지 바탕에 도기들과 과일들이 있으며 사물들 뒤에 낡은 서랍장이 보인다. 이 그림은 뮌헨의 오랜 미술관에 소장되어 있다. '목욕하는 사람들' 시리즈. 세잔은 이 목욕하는 사람들이 등장하는 많은 그림을 그렸다. 사본의 그림은 1884년 작作이며, 펠르렝 컬렉션에 속해 있다. 이 그림은 부다페스트(미술 박물관, 1911)와 뒤셀도르프(시립박물관, 1912)에서 연이어 전시되었다. 1913년 넴의 마르첼 경매에서 「목욕Le Bain」이란 제목으로 팔렸다.

1885년 그려진 「노르망디의 풍경Paysage de Normandie」은 세잔이 하튼빌의 쇼케 씨 집에 머무를 때 그린 것으로, 어느 개인 컬렉션에 소장 중이다.

1885년부터 1886년에 세잔은 차례대로 가르단과 로슈-귀용에 있는 르누아르 집, 메당의 에밀 졸라의 집, 하튼빌의 쇼케 씨 집, 그리고 엑스에서 머물렀다. 가르단에서 「물

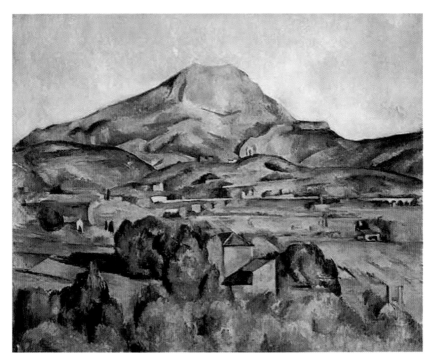

La Montagne Sainte-Victoire 「생트 빅투아르 산」[38)]

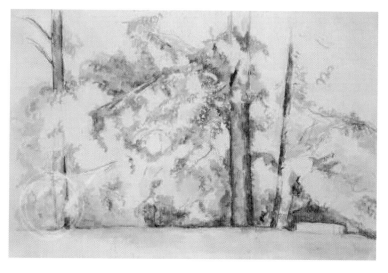

Les Grands arbres du Jas de Bouffan

「자 드 부팡의 큰 나무들」[39]

방앗간Moulins」과 가르단 등기소 소장인 페롱 씨의 초상화를 그렸다.

또한, 「아르크 강의 계곡La Vallée de l'Arc」과, 「생트 빅투아르 산La Montagne Sainte-Victoire」, 그 외 자 드 부팡의 여러 모습들을 그렸다. 「톨로네의 폐가La Maison abondonnée à Tholonet」는 1904년 살롱전에 전시되었고 블로트 씨의 컬렉션에 소장되어 있다.

쇼케 씨의 초상화가 하튼빌 그의 정원에서 그려졌고, 세잔의 부인과 아들의 초상화가 같은 시기에 제작되었다.

「파리스의 심판Le Jugement de Pâris」(1885)은 1923년 빌레베크 가의 어느 미술품 전시회에 걸렸었다. 독창적인 구상으로 다섯 인물이 등장하며 파리스가 비너스에게 과일 바구니를 주고 있다.

들라크루아에 대한 세잔의 숭배를 어떤 말보다 잘 나타내는 것은, 세잔이 목욕하는 사람들의 화가로서 이미 대가로 여겨질 수 있던 시기에 들라크루아의 세 작품을 모작했다는 것이다. 「사자Un Lion」와, 1904년에 가을 살롱전에 출품됐던 「강La Rivière」, 그리고 「사막의 아가르Agar dans le Désert」. 들라크루아를 향한 이러한 오마주는 세잔의 외경심을 보여주는 행동이라 할 수 있다.

1887년 세잔은 자신의 고향을 떠나지 않았다.

다음 해, 파리로 올라와 께당주Quai d'Anjou에서 지냈다. 이후 파리 근처의 알포르, 샹티이, 엑스에서 차례로 시간을

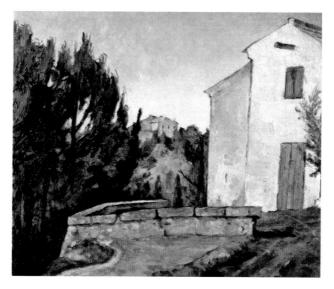

La Maison abandonnée à Tholonet

「톨로네의 폐가」[40]

보냈다. 자화상 두 점을 그렸는데, 「팔레트를 든 남자 L'Homme à la palette」가 그중 하나이다. 아내의 초상화도 두 점 그렸다. 그중 하나는 초록 모자를 쓰고 다른 하나는 모직 붉은 원피스를 입고 있다. 이 초상화들은 께당주에서 그린 것이다.

인물화, 초상화들 가운데 「붉은 조끼를 입은 소년Le Garçon au gilet rouge」은 수차례 판화로 복제되기도 했다. 1911년 부다페스트, 1912년 뒤셀도르프에서 전시되었던 이 그림은 넴의 마르첼 경매에서 56,000프랑에 팔렸다.

또한, 같은 시기에 그려진 「책을 든 노파La Vieille femme au livre」도 자주 모작되는 아름다운 작품이다. 붉고 검은 체크무늬옷을 입은 「익살광대Arlequin」도 그렸는데, 세잔은 여러 번 자기 아들에게 이 이탈리아 희극 인물의 포즈를 취하게 하기도 했다.

알포르에 머물 당시의 그림 중 「크레테유 다리Le Pont de Créteil」와 「마른 강가의 집들Maisons au bord de la Marne」, 크레테유의 마른 강가를 그린 또 다른 풍경화가 있다.

샹티이에서는 숲의 구석구석을 그렸다. 「숲속의 길Allée dans la forêt」에는 숲길 끝에 간략히 그려진 집 건물이 보인다. 또, 숲으로 그늘진 길 안쪽에 박공이 달린 집이 있는 그림. 그리고 「울타리La Barrière」는 끝이 울타리로 막힌 나무 숲길을 그렸다.

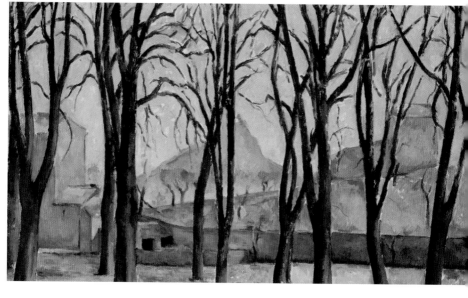

Les Marroniers du Jas de Bouffan (1886)

「자 드 부팡의 밤나무」[41]

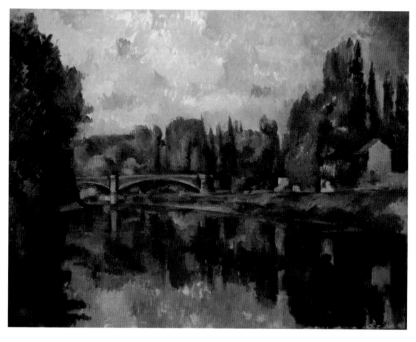

Le Pont de Créteil (1888)

「크레테유 다리」[42)]

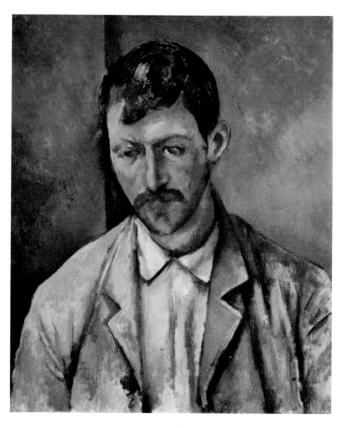

Le Paysan (1887)

「소작인」[43]

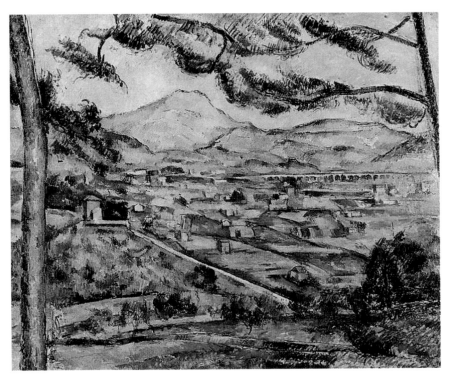

La Montagne Sainte-Victoire (1886)

「생트 빅투아르 산」[44]

세잔은 예전 초기에 자 드 부팡 살롱을 매우 몽환적으로 장식했었는데, 1888년, 파리의 주택을 그림으로 장식할 기회가 생겼다. 상속으로 재산이 상당히 늘어난 쇼케 씨가 리볼리 가의 검소하지만 안락했던 아파트─튈르리 정원까지 조망이 펼쳐진 곳이었다─를 떠나서 몽시니 가에 있는 루이 14세 양식의 작은 호텔에서 살게 되었다. 이 건물의 더 넓어진 공간에 그의 굉장한 미술 컬렉션을 이루는 수많은 예술품, 가구, 장신구들을 들여놓을 수 있었다. 세잔의 예찬가였던 쇼케 씨는 그에게 새로운 저택의 일부를 그림 장식으로 꾸며주도록 맡겼다. 세잔은 작업에 임했고, 목욕하는 여인들의 장면과 「공작 모양의 분수대La Vasque au paon」를 그렸다. 그러나 이 작품들은 둘 다 쇼케 씨의 죽음으로 완성되지 못하면서 계획도 모두 취소되었다.

현재 뉴욕 박물관에 소장된 「참회의 화요일Le Mardi Gras」은 1888년에 그려졌는데 피에로가 종이 나비인지 게시판인지 알 수 없는 무언가를 광대의 등에 붙이려 하는 재밌는 그림이다. 이 그림은 쇼케 씨의 상속 경매에서 4,400프랑에 낙찰되었다.

여러 버전으로 알려진 「파이프를 문 남자L'Homme à la pipe」는 화가가 모델로 자주 썼던 노인 알렉상드르를 그린 것이다.

이 인물은 「카드놀이 하는 사람들Les Joueurs de cartes」에도 나온다. 세잔은 1890년부터 이 주제를 종종 다루었다.

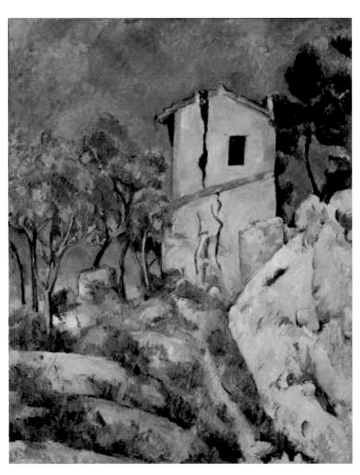

La Maison lézardée (Auvers)

「벽이 갈라진 집」[45)]

가장 오래된 「카드놀이 하는 사람들」에는 네 사람이 나오는데, 이듬해 그려진 다른 두 그림에는 두 사람만 나온다. 이 중 하나는 루브르 박물관에, 그와 꼭 비슷한 다른 하나는 오슬로에 있다.

카드 놀이하는 사람들의 다른 장면들은 1892년에 그려지는데, 그중 하나는 두 사람만 있고, 다른 한 작품(앙브루아즈 볼라르 컬렉션)에는 네 명의 카드 놀이꾼과 그들 중 한 사람의 딸아이가 나온다. 1890년 세잔은 께당주를 떠나 (지금 당페르-로슈로 광장인) 앙페르 광장 근처의 오를레앙 대로 쪽으로 이전했다.

이듬해 브장송과 스위스의 뉴샤탈에도 있었고 엑스에서 여름을 보냈다.

이해 여름 자 드 부퐁에서 아내의 초상화「온실에서Dans la serre」를 그렸으며, 이것은 모스크바의 모로소프 컬렉션에 있다.

알프스의 경관에 많이 끌리지 않았던 것 같지만 세잔은 뉴샤탈에 머물면서 풍경화 몇 점을 그렸다. 스위스를 떠나면서 묵었던 호텔 드 솔레유에 미완성된 여러 그림을 포기한 채 돌아왔다. 이 중「세리에르의 호숫가Bords du lac à Serrières」풍경과,「아뢰즈의 계곡La Vallée de l'Areuse」의 풍경은 후에 다른 화가가 이용하기도 했다. 그림들을 그렇게 완전히 잃어버린 것이다.

프랑슈-콩테에서는「오눙 강가Les Bords de l'Ognon」,「숲

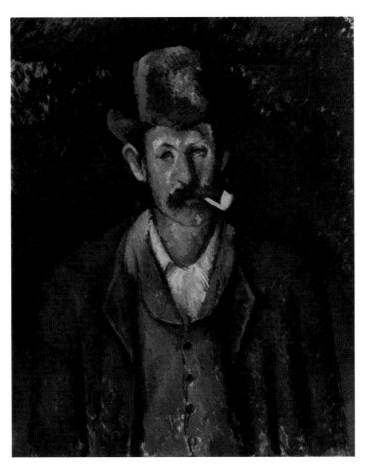

L'Homme à la pipe (1892)

「파이프를 문 남자」[46]

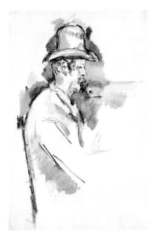

L'Homme à la pipe (étude pour Les Joueurs de cartes)

「파이프 문 남자」 (「카드놀이 하는 사람들」 습작)[47]

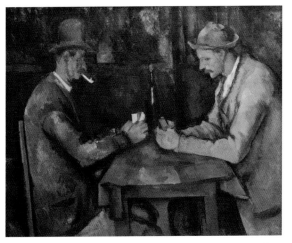

Les Joueurs de cartes 「카드놀이 하는 사람들」[48]

속Sous-bois」 (브장송 주변), 그리고 「팽-레마니의 풍경 Paysage à Pin-l'Emagny」을 그렸다.

같은 해, 파리에서 세잔은 훌륭한 정물화 한 점을 그렸는데 1903년 가을 살롱전의 세잔 회고전에도 전시된 이 그림(71×91cm)은 아름다운 색채의 조화와 매력적인 구성을 볼 수 있다. 그림 왼쪽으로 과일(사과, 오렌지)이 가득 담긴 도기 그릇, 약간 뒤로 두 개의 장식 도기, 그리고 흰 천 위의 과일들이 전반적으로 조화롭게 펼쳐져 전체가 떡갈나무로 된 탁자 위에 올려져 있다.

세잔은 알포르와 사무아(퐁텐블로 숲)에서 1892년 얼마간 더 지내고, 이후 엑스로 간다. 알포르에서 그린 「마른 강가Les Bords de la Marne」는 물가로 나무들이 기울어진 강지류의 모습을 담았다. 「불태워진 다리Le Pont brulé」는 반쯤 허물어져 돌로 된 아치들만 남은 작은 다리를 그렸다. 나무로 된 다리의 판은 1870년~1871년 전쟁 당시 화재로 사라졌다. 다리의 잔해들 뒤로 방앗간이 보인다. 또 다른 그림 「굽은 길Chemin tournant」은 같은 장소에서 그려졌는데, 로베르 드 보니에르 경매에서 구매되어 현재 베를린 박물관에 소장되었다.

「둑Berge」이란 제목의 매우 아름다운 작은 수채화 역시 마른 강가를 그린 것으로, 1907년 베른하임 죈느Bernheim Jeune 화랑에서 열린 세잔 수채화전에 전시되었다.

세잔은 1893년 알포르에서 여전히 잠시 지내다가 여름을

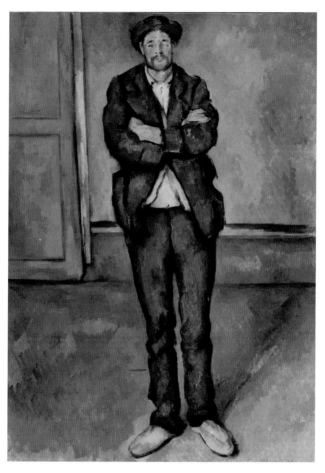

Paysan debout, les bras croisés (1895)

「팔짱 끼고 서 있는 농부」[49]

아봉(퐁텐블로)에서 보냈다. 이곳을 이후 두 해 연속 다시 찾았는데 바르비종(퐁텐블로 숲)과 머낭시(세나르 숲)의 끝까지 갔었다. 파리에서는 이전에 거처로 지내던 보트레이 가에서 멀지 않은 리옹-생-폴 가에서 지냈다.

이 시기의 그림들로 퐁텐블로 숲과 세나르 숲에서 그려진 풍경들과 「바르비종의 늙은 농부Vieux Paysan de Barbizon」 초상화를 들 수 있다. 수채화들 가운데 약간 다르게 그려진 「들라크루아에 대한 경의Hommage à Delacroix」라는 그림들. 이 그림들은 구성이나 색채 면에서 극도로 기이한 상징적 영감이 담긴 작품들이다.

귀스타브 제프루아Gustave Geffroy의 초상화(1895)가 벨빌에 있는 작가의 서재에서 그려졌다. 이 그림은 1904년 가을 살롱전의 회고전에 전시되었다. 또한, 「연금술사 L'Alchimiste」라는 제목의 자화상도 있다.

1895년 앙브루아즈 볼라르 씨가 세잔의 작품들을 최대한 많이 모아 라피트 가의 자신의 상점에 전시하려 기획할 당시ー이는 진정 대담한 시도였다ー대중은 이 화가의 작품을 거의 모르고 있었다.

볼라르 씨의 계획이 실현되는 데에는 어려움들이 있었다. 그런데 그는 세잔을 결코 볼 수가 없었고 어디에 거처하는지도 몰랐다. 그렇다고 물러설 사람이 아니었다.

전시회는 넓고 호화로운 장소에 열린 건 아니지만 대성

공이었다. 예술가, 작가들이 볼라르의 좁은 상점에 줄을 지었다. 아마 방문객 중 많은 사람이 세잔의 예술에 당혹해했다. 그림들 앞에서 기괴한 말들을 하고 어떤 그림들에는 쉽게 농담을 던졌다. 볼라르 씨가 쓴 세잔에 관한 책을 보면, 이 전시회의 관객들을 매우 재미있고 유머 있게 적은 장을 읽을 수 있는데, 저자가 쓴 말들, 다소 과장해서 덧붙인 장면들을 글자 그대로 이해해선 안 된다.

1874년과 1877년의 인상주의자 전시회 이후, 대중의 취향은 상당히 변화했다. 모네, 르누아르, 피사로는 20년 전에 접했던 적대감으로부터 승리를 거두었다. 그들에겐 많은 지지자 외에 심지어 모방자들까지 생겼다. 이 화가들의 작품은 해외 박물관, 특히 미국과 독일에도 전시되었다. 이름난 애호가들은 자신들의 컬렉션에서 인상주의 화가들에 영예로운 자리를 따로 두었다. 이제 잘 아는 관객들은 세잔의 작품들도 그리 매우 놀라지 않고 볼 준비가 되어 있었다. 예전엔 같은 그림들을 비웃으며 엄격하게 보던 언론도, 이제 새로운 시각으로 1895년 전시회를 보도하며 어조를 바꾸었다. 주요 일간지에 나온 기사들은 매우 온건한 분위기였다. 유명 평론가들 서명의 몇 기사들은 호의적이었고 찬사도 있었다.

1895년 12월 22일 『르 땅Le Temps』지에 티에보-시쏭 Thiébault-Sisson은 이렇게 썼다.

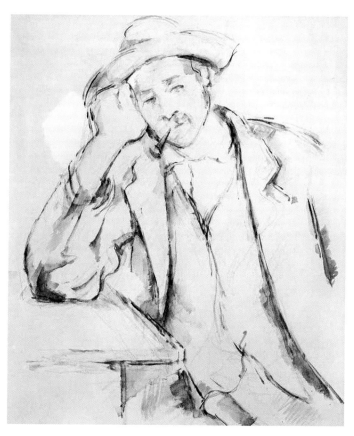

Portrait de Paulin (vers 1892)

「폴렝의 초상」[50)

"폴 세잔이라는 이름은 대중에게 퍽 낯선 이름이다. 그의 작품들을 공개적으로 접해 본 적이 진실로 없던가. 1857년경 엑상프로방스에서 파리로 올라와, 그의 절친인 에밀 졸라가 하나의 문학 형식을 찾았듯이, 세잔 역시 그의 미술 형식을 탐구했다. 오늘날 그는 예전 그대로 세상을 달아나서 자신에 웅크린 채 자신이나 작품을 드러내는 것을 피하고 있다. 왜냐하면, 예전이나 지금이나 스스로를 평가하기란 불가능하고, 새로운 하나의 개념으로 보다 솜씨있게 모든 결과를 얻기란 힘들기 때문이다. 그가 처음에 예감했던 것을 실현하고 자신의 모든 척도를 일정한 부분들에 담기에는, 한마디로 스스로를 너무 불완전하다고 보는 것이다."

귀스타브 제프루아는 1895년 11월 16일자 『르 주르날Le Journal』지에 화가에 대한 찬사를 이렇게 쓰며 마친다.

"진실, 열의, 순수함, 신랄함, 뉘앙스를 두루 갖춘 위인이다. 세잔은 루브르로 갈 것이고 미래의 박물관들에 자신의 그림을 남길 것이다."

귀스타브 제프루아의 예언은 적중해서 폴 세잔은 현재 루브르 박물관에 있다. 카유보트의 유증 당시 릭상부르 박물관에 진입하려 했다가 거절된 후였다. 루브르 입성은 화가가 작품에 대한 야망을 품었던 대가이자 보상으로 온 것이다.

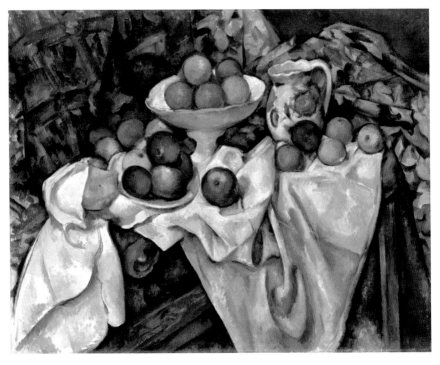

Nature morte aux pommes et aux oranges
「사과와 오렌지가 있는 정물」[51]

20년 전, 『르 피가로Le Figaro』지의 알베르 볼프Albert Wolff는 세간의 신문 독자들을 매우 즐겁게 하며 세잔을 비방했었다. 그 『르 피가로』에서 아르센 알렉상드르Arsène Alexandre가 그의 전임자와 전혀 다른 문체로 기사를 썼다. 이 평론가는 찬사를 보내면서도 독자들을 의식해 신중한 절제를 보였지만, 세잔이 '가장 탐구적 기질이면서, 알게 모르게 젊은 화가 층으로부터 많이 차용된다'는 논지로 글을 썼다.

1895년 말, 여러 신문들에서 프란츠 주르댕 Frantz-Jourdain, 타데 나탕송Thadée Natanson, 조르주 르콩트Georges Lecomte 등이 서명한 기사 등 다른 기사들도 볼 수 있었다.

앙브루아즈 볼라르 씨가 기획했던 전시회가 두말할 것 없이 세잔의 명성의 출발점이었다. 그것을 시작으로 하나의 움직임이 생기면서 몇 년 만에 화가들뿐 아니라 조각가, 상징주의에서 벗어난 몇몇 작가들의 기법까지 크게 변하기에 이르렀다.

작품이 어둠에서 나오고 세잔의 이름이 그때부터 미술 애호가들에게 알려졌지만, 화가 자신은 은둔에서 나오려 하지 않았다. 세잔의 작품 전시회 준비 당시 화가를 볼 수 없었던 볼라르는 그를 만나러 엑스까지 내려가야 했다.

전시회의 성공, 볼라르를 통해 알게 된 대중의 감정, 호의적인 언론 기사들, 이 모든 것으로 세잔은 자신이 고통받았던 부당함이 종식됐다고 이해했다. 그의 염세적인 생

각도 누그러졌고 거만한 고립에서 조금씩 벗어났다.

1897년 그는 리옹-생-폴 가를 떠나 바티뇰의 담므 가에 있다가 에밀 졸라가 있는 발뤼 가로 갔다. 세잔이 원해서 인접하게 된 것은 아니었다. 졸라의 소설 「작품L'Œuvre」*의 출간 이후, 두 오랜 친구는 더 이상 만나지 않았다. 게다가 졸라는 화가 세잔을 낙오자로 여기고 있었다.

화가 J. 드 니티의 회고에 따르면, 에드몽 뒤랑티 역시 그의 책 중 하나인 「케르자빌의 연극Le Théâtre de Kersabiel」에서 세잔을 주인공으로 그렸을 거라 추측한다. 케르자빌 화가가 바로 세잔이다. 드가와 다른 화가들도 상이한 이름으로 나온다. 드 니티가 언급한 뒤랑티의 작품을 우리는 가지고 있지 않지만, 뒤랑티가 작품에서 그의 친구들을 악용했던 것 같진 않다.

1895년 작품들 가운데 조아솅 가스케Joachim Gasquet가 소유하다가 두쩨 컬렉션에 들어간 「묵주를 든 여인La Femme au chapelet」이 있다. 또한, 습작 「이탈리아 소녀Jeune fille italienne」가 있는데, 몽마르트르의 가브리엘 가에서 1893년에 초상화를 그렸던 한 이탈리아인의 젊은 딸을 모델로 그린 것이다. 한편, 「톨로네 샤또 누아르의 진입로 Route du Château Noir, au Tholonet」는 길가의 집들을 아름답

* 에밀 졸라가 1886년 발표한 소설. 성공하지 못한 한 화가의 삶과 그의 자살로 끝을 맺는 비극적 내용으로, 주인공 인물과 세잔과의 유사성으로 인해 삼십여 년간의 두 사람의 우정이 끝난 것으로 알려진다.

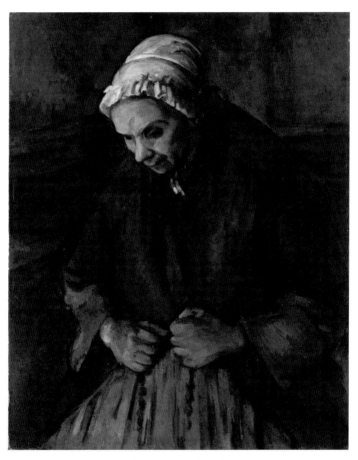

La Femme au chapelet

「묵주를 든 여인」[52]

고 환하게 그린 그림이다.

1897년의 화가의 작품들에는, 베른하임 죈느에서 1907년 전시된 「생트 빅투아르 산La Montagne Sainte-Victoire」, 그리고 「톨로네의 풍경Vues du Tholonet」과 「머냥시 다리Le Pont de Mennency」 등이 있다. 또한, 「화류계 여인의 몸치장La Toilette de la courtisane」은 아름다운 수채화로, 화가의 아들이 소유하고 있다. 작가 조아솅 가스케*의 초상화와 그의 아버지의 초상화(파이프를 피우는 남자), 그리고 파리에서 그려진 넓은 챙의 밀짚모자를 쓴 반신상의 한 아이의 초상화, 또, 밀짚 의자에 앉아 무릎 위 인형을 안고 있는 「인형을 든 소녀Jeune fille à la poupée」가 있다. 같은 해에 그린 자화상도 한 점 있다.

1896년과 1897년, 세잔은 여전히 쉽게 이동해 다니며, 지베르니의 끌로드 모네 곁에서 잠시 지내다가 비시로 가서 요양 후 아낭시로 갔다.

1898년과 1899년, 화가는 몽즈루, 마린, 마를로트(퐁텐블로 숲), 그리고 엑스에서 여름을 지냈다.

잦은 이동이었지만 작업은 늘 했기 때문에 이 두 해 동안에도 상당한 작품들이 몇몇 나왔다. 아름다운 풍경화인 「생트 빅투아르 산La Montagne Sainte-Victoire」. 그리고, 세

* Joachim Gasquet (1873~1921) 엑스 출신의 시인, 소설가. 세잔과 동창이었던 아버지 앙리 가스케Henri Gasquet의 소개로 친분이 생긴 후, 화가와의 서신 교환, 대화 등을 정리하여 후에 세잔의 전기를 출판하였다.

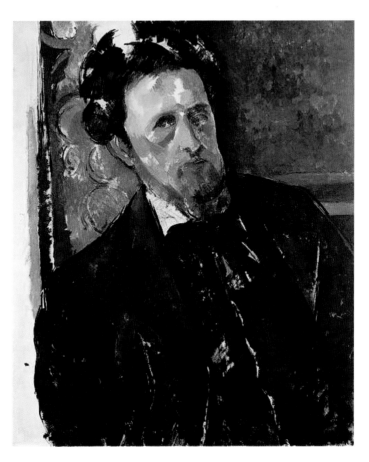

Portrait de Joachim Gasquet (1896)

「조아솅 가스케의 초상」[53]

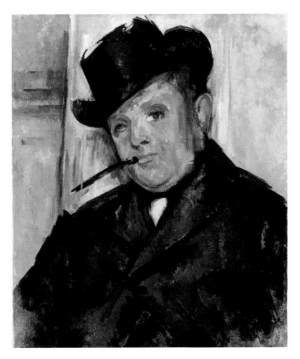

Portrait d'Henri Gasquet (1896)

「앙리 가스케의 초상」[54]

잔의 작업 방식으로는 드문 석판화도 두 점 있다. 하나는 카유보트 컬렉션의 「목욕하는 여인들」을 복제한 것이고, 다른 하나는 수채화로 「목욕하는 여인들」을 그린 후 천연색 석판화로 제작했다.

또한, 큰 화폭에 목욕하는 무리를 그린 그림이 1902년이나 1903년까지 미완성으로 남아 있다가, 이후 다시 이 습작에 손대기도 했다.

이 무렵, 세잔은 앙브루아즈 볼라르 씨의 실제 크기와 비슷한 전신 초상화도 그렸다. 백 번도 넘게 그림에 달려들었던 이 초상화는 에제지피-모로 가의 아틀리에에서 제작되었다. 볼라르 씨는 자신의 책에서 그가 모델로 섰을 때 세잔이 어떠했는지 신랄한 일화를 글에 남기기도 했다.

1900년부터 세잔은 엑스를 떠나지 않았는데, 단 한 번 1904년 파리에 와서 석 달간 머물렀다. 매우 불안한 건강 상태로 예전처럼 더 이상 옮겨 다니지 못했다. 근교로 여행을 다니긴 했지만 파리에 체류하면서 매우 피곤했다. 그리고는 다시 파리에 오지 않게 된다. 세잔은 자신의 건강에 거의 신경 쓰지 않고 살았다. 그림만 생각했고 쉬지 않고 작업했다.

1900년의 작품을 보자면, 볼라르 씨가 소장했던 「목욕하는 여인들」과 또 다른 목욕하는 여성들의 그림은 오귀스트 펠르렝 컬렉션에 있다. 그리고 「생트 빅투아르 산」과 「톨

로네의 샤또 누아르 길Chemin du Château Noir au Tholonet」
의 풍경화들이 있고, 정물화, 꽃들도 그렸다. 그는 베레모
를 쓴 자신의 초상화도 그렸다.

1901년, 1902년, 1903년 그림들로 프로방스의 풍경들,
꽃들, 정물화가 있다. 세잔은 여전히 톨로네의 경관들을 그
렸는데, 「생트 빅투아르 산」은 세로 약 1미터 높이의 풍경
화이다. 「목욕하는 여인들」을 그렸고, 「쇼케 씨의 초상
Portrait de M. Choquet」은 사진을 보고 그렸는데, 그의 마음
속에 쇼케 씨는 소중한 친구로 신실한 추억과 함께 남아
있다. 또한, 세잔에게 매우 드문 기법으로 목욕하는 여인들
을 그린 흥미로운 수채화도 있다.

파리에서 그가 마지막으로 머무는 동안 (1904년), 파리의
소요와 혼란으로 잠시 퐁텐블로에 가서 숲의 모습을 그린
수채화도 있다.

수채화는 세잔이 매력을 느낀 표현 양식이었다. 그는 수
채화의 대가였다고 말할 수 있을 것이다. 그때까지 유화에
서만 볼 수 있던 색조를 자유롭게 사용함으로써 이전에는
알려지지 않던 수채화의 기법으로 혁신을 가져온 셈이다.
그의 수채화는, 이후에도 그렇게 완성한 다른 어떤 화가가
없을 만큼 진정 힘 있는 붓놀림으로 표현된다. 1904년에
그려진 「엑스의 전경Vue générale d'Aix」도 이를 잘 반영하는
데, 이 그림은 화가가 로브Lauves에서 짓게 한 작업실 주변
의 정원에서 그려졌다. 같은 장소에서 세잔은 정원사 발리

에 씨의 초상화도 그렸다. 발리에 씨는 프로방스의 옛 선원으로, 직업상 착용하던 바다표범이 그려진 특이한 모자를 썼다. 1906년에도 이 정원사의 초상화를 같은 포즈로, 이번에는 밀짚모자를 쓴 모습의 수채화를 그렸다. 이 「발리에의 초상Portrait de Vallier」, 「주르당의 별장Le Cabanon de Jourdan」 그리고 갑자기 죽음을 맞았던 때 그린 수채화 한 점이 폴 세잔의 마지막 작품들이 되었다.

화가의 죽음은 1906년 10월 17일, 한참 작업을 하던 중 찾아왔다. 그가 좋아하던 흐린 날씨에 화판 앞에 앉아 엑스의 들판 한구석을 그리는데 사나운 폭풍우가 몰려왔다. 주변에 어떤 피할 곳도 없었다. 세잔은 비가 곧 그치고 해가 나길 기다리면서 소나기에 맞서 버티고 있었다. 뇌우가 길어지자, 그는 떠나기로 했다. 날씨는 매우 차가워서 세잔은 젖은 옷에 몸을 부들부들 떨었다. 무겁고 거추장스러운 짐들을 들고서 매우 힘들게 질척거리는 땅을 걷다가 그만 미끄러졌다. 기진맥진한 채 길가에 그대로 쓰러져 있었다. 지나가던 엑스의 한 수레 마차가 반쯤 기절한 그를 태워 불르공 가에 데려갔다.

이튿날 폐충혈이 일어났고, 세잔은 항상 거의 그렇게 살았듯이 10월 22일 고독하게 세상을 떠났다. 하지만 그의 작품은 살아남았고 거대한 영향력을 가지게 되었다. 예술 전체가 새로운 미학의 계시자였던 이 걸출한 사내의 영향 아래 놓인 것이다.

매일 화가를 스쳐 지나면서도 세잔의 존재를 몰랐던 엑스 사람들이 대거 그의 운구에 함께 했다. 프로방스 신문들은 애도나 찬사의 기사를 실었다.

파리 신문들도 십여 년 전에는 아무도 말하지 않던 이 화가의 부고 기사들을 실었다.

파리나 지방의 신문 지면에서 세잔에게 바쳐진 찬사들에 참으로 화가는 만족스러워하지 않았을 것이다. 예외 없이 기자들은 그를 인상주의 그룹에 올려 말하는데, 이는 오래전부터 사실이 아니었기 때문이다.

1874년 『르 샤리바리』지에서 루이 르루아가 우스꽝스럽게 붙인 인상주의자라는 타이틀, 그리고 1877년 그가 가리켰던 화가 무리는 관학 도당의 압제에 대항하는 모임을 나타내는 데 쓰였을 뿐이다. 그것은 결코 르 펠르티에 가에서 전시했던 예술가들의 정신에 다른 의미를 부여하고 있지 않다. 루이 르루아가 만든 별칭이 조롱의 의미는 사라진 채, 대중이 하나의 공통 경향으로 보는 예술가들을 가리키는 데 계속 사용되었는데, 어쨌든 일리가 없지는 않다.

화가의 고향 사람들의 평가는 좀 더 후에야 이루어졌다. 세잔의 훌륭한 많은 작품을 ─ 큰 노력 없이 쉽게 ─ 모을 수 있었을 엑스 박물관에는 그의 주요 작품이 하나도 없다. 몇 해 전 엑스에서 구성된 '세잔 친구 협회Société des Amis de Cézanne'가 이 지역 박물관의 부족함을 메우는 데 성공하기를 바란다.

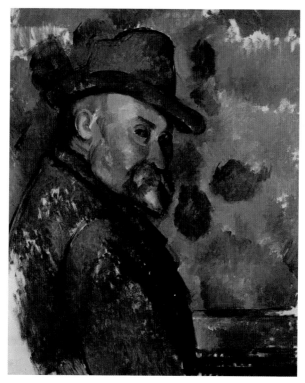

Cézanne coiffé d'un chapeau mou

「부드러운 모자를 쓴 세잔」[55]

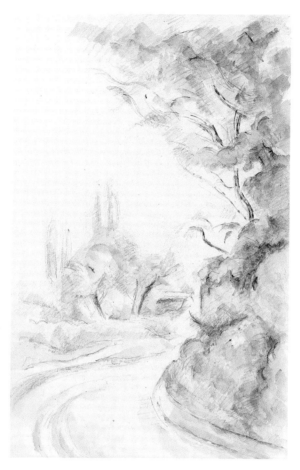

Route tournante (aquarelle)

「굽은 길」[56] (수채화)

너그러운 앙브루아즈 볼라르 씨의 발의로 세잔이 숨을 거둔 집에서 멀지 않은 곳에 조촐한 기념물이 세워졌다.

파리에도 같은 뜻으로 또 다른 기념물이 생겼다. 조각가 아리스티드 마욜Aristide Maillol의 작품인 아름다운 여성상이 오랑주리 테라스 아래 튈르리 정원에 세워졌다. 좀 더 좋은 장소가 선정될 수 있었을 것이다.

공적으로 표현된 세잔에 대한 경의는 마지막으로 파리시에서 최근에 지정한 폴 세잔로路로, 엘리제 궁에서 멀지 않은 생 오노레 마을에 새로 생긴 길의 이름을 들 수 있을 것이다.

생전에 인정받지 못했지만, 자신을 결코 의심하지 않고 영예, 성공, 부 무엇도 추구하지 않았던, 그 거만함이란 바로 자신의 예술에 대한 신념이었던 위대한 예술가의 영광이 이렇게 찾아온 것이다.

폴 세잔은 예술가나 시인에게 없어서는 안 될 천부적 재능을 받았다. 거기에 난관을 극복하는 꿋꿋한 의지와, 결코 '거의à peu près'에 만족하지 않는 한결같은 성실성이 더해졌다. 세잔은 끊임없이 작업에 임했다. 그림의 구성에서 각 부분의 형태, 색조, 전체와의 관계를 고려한 후 전반적 조화를 이루게 하며 화폭에 붓질을 덧대어 그렸다. 어떤 세부 사항도 소홀함 없이 이렇게 계속 반복하면서, 미완성 작품이라도 견고하고 논리적인 골격이 잘 갖춰져 있어, 가

장 소소한 작품까지 우리의 감탄을 자아낸다. 이렇게 그리기 위해선, 반복하자면, 천부적 재능 없이 불충분하겠지만 또한 많은 확신과 엄청난 인내가 필요하다.

세잔의 그 많은 미완성 작품들은 이런 완벽에 대한 의식으로 설명될 것이다.

에밀 베르나르* 씨는 세잔의 예술에 대해 다음과 같이 탁월하게 표현했다.

"결코 임의적이고 충동적이 아닌, 세잔은 숙고형의 예술가이다. 그의 천재성은 깊이 있는 섬광과 같다. 감히 단언컨대, 세잔은 신비주의 성향의 화가이다. 자연에 대한 불손함에도 자연주의자라는 명칭을 과도히 얻은 에밀 졸라로 시작된 그 한탄스러운 유파로 여전히 세잔을 분류하는 것은 잘못된 일이다. 사물에 대한 순전히 추상적이고 심미적인 비전으로 볼 때 그는 신비주의적인 화가다."

"이 대가가 (자신의 작품에 대해) 스스로 지나치게 엄격히 생각하지만, 그것은 현대의 모든 창작품 위에 군림한다. 특유의 멋과 비전의 독창성, 질료의 아름다움, 색조의 풍부함, 엄밀하고 지속적인 개성, 폭넓은 장식성…. 고딕 예술과도 일면 닮은 세잔의 세련된 감수성은 다분히 현대적이고, 참신하고, 프랑스적이며, 천재적이다."**

* Émile Bernard (1868~1941). 프랑스 화가, 조각가, 작가로, 1904년 엑스에서 한 달간 세잔과 지내며 나눈 대화를 L'Occident 지에 발표, 후에 세잔의 미술론을 함께 정리한 회고록도 출간했다.
** L'Occident 월간지 1904년 7월자 - 조르주 리비에르 註

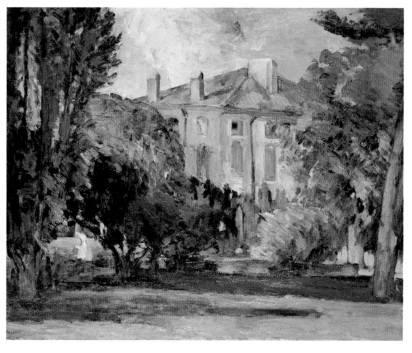

Le Jas de Bouffan

「자 드 부팡」[57]

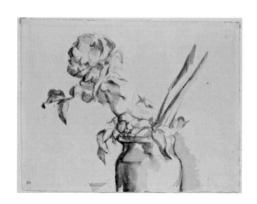

Fleurs (vers 1900)

「꽃」(1900년경)[58]

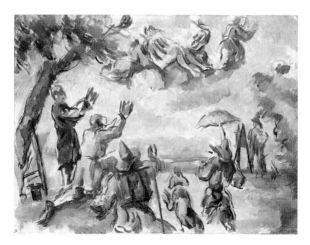

Hommage à Delacroix

「들라크루아에 대한 경의」[59]

앙브루아즈 볼라르가 1895년 기획했던 세잔의 작품전은 대중뿐만 아니라 예술가들에게도 한 화가를 알린 것이다. 이들은 화가의 이름조차 겨우 아는 경우도 드물었고, 그에 대해 아무것도 본 적이 없거나 생존해 있는 화가인지도 알지 못했었다.

1900년부터 세잔의 영향력은 확고히 드러났다. 1901년 샹 드 마르스 살롱전Salon du Champ-de-Mars에서 모리스 드니Maurice Denis가 작품 「세잔에 대한 헌정Hommage à Cézanne」을 전시했다. 그때부터 세잔을 향한 젊은 화가들의 움직임이 프랑스에서 해외에서 확대되었다. 엑스로 순례 오는 사람들도 있었고, 사람들은 이 화가에게 예술에 관한 이론들을 정리해 주도록 요구했다. 그가 진술하는 이론들은 절대적 권위로 수집되고 전파되었다. 조언을 자문하면, 세잔은 진실하고 겸손하게 답해 주었다.

"루브르로 가시오. 하지만 거기 놓인 대가들을 본 후 서둘러 빠져나오시오. 필요한 것은 자연과 접하면서 자신의 마음속에 있는 본능과 예술 감성을 생생히 되살리는 것입니다"라고 젊은 숭배자들에게 말하곤 했다.

영국 화가 컨스터블Constable*은 이렇게 말했었다. "자연 경관 앞에 연필이나 붓을 들고 앉아 내가 가장 신경 쓰는 것은 그때까지 보았던 어떤 그림도 다 잊어버리는 것이

* 존 컨스터블(John Constable, 1776~1837). 영국 낭만주의 화가로 목가적 풍경화를 많이 그렸다.

다."

세잔은 또한 다음과 같이 말했다.

"그림에 있어 두 가지가 중요하지요, 바로 눈과 뇌입니다. 이 둘은 서로 도와야 하고, 서로 발전되도록 작업해야 합니다. 시각으로 자연을 보는 것은 눈이지만, 표현 방법을 제공하는 구성 감각의 논리는 머리로 발전시켜야 합니다."

대가의 조언을 처음에 받아들인 프랑스 화가들은 그대로 활용했다. 누구도 세잔을 흉내 내지 않으면서 그가 반복했던 말대로 자신의 기질을 배양했다.

이러한 세잔의 사도적 영향 이후 상황은 많이 변하였다. 세잔의 영향력은 퍼져 갔지만, 화가의 명성이 커지면서 그의 예술, 기법, 미학에 관한 생각의 양상이 바뀐 것이다. 세잔에게 종합synthèse이었던 것이 그의 가르침을 따른다는 이들에게는 도식schéma으로 변형되었다. 세잔이 포기하지 않고 더 추가될 것이 없을 때까지 오랫동안 품고 숙고하던 작품이 그의 계승자들에 의해 별다르게 해석되었다. 그들은 화판의 그림을 극장의 장식 정도로 취급한다. 그림은 하나의 성찰의 주체일 수 있다. 극장의 장식물은 드라마틱한 액션이 진행되는 장소를 가리키는 지시물일 뿐이다. 우리가 공공장소, 성城의 홀, 숲이라고 읽는 기본 게시판을 그림이 대체하고 있다.

세잔의 미학, 그의 고통이 담긴 기법과, 소위 대가의 가르침을 내세우는 화가들의 종종 비정형의 작품들 사이에는

아무런 공통점이 없다. 이 화가들은 세잔의 그림 개념과 멀리 있을 뿐만 아니라, 옛 관학풍의 가장 확고한 일원들이라 할 수 있다. 그들은 세잔이 독립 화가였을 때, 그가 감탄했던 작가 보들레르가 시에서 그러했듯이, 세잔에게서 혁명가, 천부적 예술가를 보았었다. 사실 이 두 사람을 비교해 볼 수 있다. 이들은 이전 예술가들과 같은 창작 방법, 한 사람은 색, 한 사람은 언어를 사용했지만, 혁명이라 내세우지 않으면서 독창적인 작품을 만들었다.

젊은 화가들이 세잔 작품을 연구하고 고찰한 후 가장 큰 가르침을 얻을 수 있는 것은 이 예술가의 삶에서이다. 세잔은 매우 초연히 평생 작업에 매진했고, 그의 유일한 관심은, 자신의 감성이 지성에 불러주는 것을 최대한 잘 실현하는 것이었다. 앞서 살았던 화가들, 중세의 순수한 성상 화가들도 예술에 최고의 가치를 두는 신념에서 세잔과 닮았었다. 그는 부도 공식적인 영예도 추구하지 않았다.

정직한 예술가로, 세잔은 작품을 꾸미기 위해 다른 이들에게서 아무것도 훔쳐 오지 않았다. 그의 진솔한 영혼은 주저하거나 에두르지 않고 위대한 작품들에서 하나의 뚜렷한 서정으로 자신을 표현했다.

아! 꿋꿋한 노력 속의 은둔 가운데 그는 영광과 죽음을 동시에 맞이했다. 신실한 철학자로 그는 침착하게 둘을 기다리고 있던 것이다.

세잔의 이름은 이제 인류의 기억 속에 가장 위대했던 예

술가들과 함께 나란히 새겨져 있다. 전 세계 박물관에 흩어진 그의 작품들은 이 예술가들과 더불어 빛날 것이다.

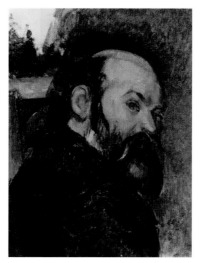

60)

Cézanne

Jacques Rivière, 1910*

세잔은 어떤 일화가 우리에게 전해주는 인상처럼 어쭙잖은 탁월함을 지닌 화가가 아니었다. 그의 수채화는 반대로 단독으로도 아마 일본의 거장 솜씨에 비견될 만한 아찔할 정도의 수완을 드러내 보여준다. 흰 종이 위에 그려진 풍경화의 모든 골격은, 중간의 여백이 말하도록 하는 듯이, 정확한 색채의 몇 번의 터치로 묘사되면서 각각의 고요함으로부터 하나의 의미를 끌어낸다. 세잔이 유화를 그릴 때는, 그의 손은 마찬가지로 능숙하게 떨리면서도 그것을 자제하며 스스로를 의심하고 조심스럽게 진실함으로 대체한다. 그는 자신의 붓에 충직한 느림을 부과한다. 이러한 적용을, 하나의 열정을 가지고 품으면서 경건하게 연구하고, 좀 더 잘 보기 위해 침묵한다. 그는 주의가 닿는 반경에서의 재현하려는 형태를 가두는데, 그 형태가 움직이기라도 하는 듯이, 그것이 잘 포착되지 않는 한, 숨을 고르지 못한다. 윤곽이 튀어 오르려는 매 순간, 그 도약에 빠져드는 것. 하지만 세잔은 고집스레 그것을 다시 바로잡아 **집요하게** 본래대로 유지되도록 만든다. 이러한 그림에서

* 자크 리비에르(1886~1925)는 편집자이자 비평가, 작가로, 1919~1925년에 유명 문예비평지 '라 누벨 르뷔 프랑세즈(NRF, La Nouvelle Revue fançaise)'의 편집장을 지냈다. 이 글은 그의 예술비평 중 하나로, 당시 세잔의 그림에 대한 한 젊은 지성의 평가와 시선을 잘 보여주는 듯하여 번역, 첨부하였다 - 옮긴이

어떤 주저함이 보인다고 한다면, 그것은 사물의 윤곽을 정확히 따르는 데 그의 무능한 손이 매우 무겁고 서투르게 움직여서가 아니라, 오히려 전율적인 솜씨로 끊임없이 간극들을 조절하는 데 몰두하는 화가의 주의 깊은 인내를 순전히 보여주는 것이다.

　보는 이를 위한 것은 아무것도 없다. 세잔은 어떤 시선도 초대하지 않는다. 그는 제스처를 취하거나 말을 걸지 않는다. 고독 속에서 그림을 그리면서, 자신의 고통과 숭배로 제작한 이미지에 사람들이 관심 두는 것을 신경 쓰지 않는다. 사물들하고만 관계할 뿐, 마땅히 그러해야 할 것을 말하는 것 외에는 다른 것을 염려하지 않는다. 사물들에 대한 그의 사랑은 너무 격렬해서 그는 숭배로 전율한다. 그 앞에서 숭앙에 사로잡히지만, 그것들을 재현하는 작업에는 각별한 절제로 임한다. 이로부터 그토록 감동적인 엄숙함이 나오는 것이다. 붓이 닿는 모든 곳에 퍼지는 애정 어린 엄격함. 이 그림들은 축약된 광대함을 지닌다. 그것들이, 튀어 오르는 부동성bondissante immobilité 속에서, 그리고 그 움직임의 과도함을 조심스럽게 절제하는 영혼에 의해서 그려졌다는 것을 우리는 느낄 수 있다.

　세잔의 풍물화에서 우선 수직성verticalité에 주목하게 된다. 그림은 아래를 향해 중량감을 지니고, 각 사물은 자신의 자리에 내려앉는다. 그것은 사려 깊게 놓인 것이고, 마땅히 차지한 그 자리에서 온 힘을 다해 위치를 끌어안는다. 세잔에게는 **위치**localité에 대한 애정이 있었고, 주어진 장소에 귀속하는 사물들을 열정적으로 품었다. 그는 화폭에 각 사물의 자리를 전사하면서 일종의 쾌감을 느꼈는데, 붓이 닿는 초기에 아직 인지되지 않은 이런 윤곽의 거

점을 잡으면서, 그 명확한 위치 지점을 파악하기 전, 약간의 모색의 즐거움이 주어지는 순간의 쾌락을 느꼈다. 카드 놀이하는 농부의 팔이 놓여진 테이블에서처럼, 사물이 놓인 자리는 절대적인 최고의 위치로 선정되어 적용된다. 그림의 구성은 결코 임의적이지 않으며, 사실 그것은 꾸며진 것이 아니라, 부분에 대한 충실한 분배에 의해 이루어진 것이다. 화가의 붓질은 각 옆부분을 신경 쓰면서 자리 잡는다. 그렇게 각 세부에 대한 세심한 배려로부터 우러나와 결국 그림의 표정이 떨림을 갖는다. 생명감이 생기고, 일관성이 자연스럽게 형성되며, 독립된 정확한 요소들의 그 유사성에 의해 각 특징들이 서로 만나 활기를 띤다.

　세잔의 그림들에서 내가 감동하는 것은 **위치**situation 뿐만 아니라, 그 **지속성**durée에 의해서이다. 공간 속에서 사물들을 지탱하는 중량감이, 시간 속에서도 마찬가지로 유지된다. 사물들은 살아남아 스스로 항구성에 귀착한다. 색채는 기실, 빛이 흩뿌린 것이 아니라, 사물들에 물처럼 번져 있다. 그것은 부동의 것으로, 사물의 내부로부터 본질로부터 나오며, 사물의 덮개enveloppe가 아닌, 내적 구조의 **표현**expression인 것이다. 이것이 바로 왜 그의 색채가 열정 짙은 무심함을 지니면서도, 그 외형에서 스스로의 자양분이 되는 그런 내면성을 간직하는지 이유를 말해 준다. 색조의 흐릿한 광채는, 세잔이 표면으로부터, 공기의 점차적 변화로 생기는 번쩍이는 유체를 걷어내면서 얻어진 것 같다. 그는 순간들 속에서 지속성을 발견하기 위해 애썼다. 아마 세잔은 가장 섬세한 우연들, 암벽들 위의 건조하고 투명한 공기, 떠도는 구름의 불안함을 포착할 줄 알았다. 하지만 그는 항상 그것들을 중요한 본질에 종속시

켰다. 일시적으로 지나며 덧없이 가로질러 가는 것에는 무언가가 있다. 이렇게 지속성을 갖는 그의 모든 풍경화는 놀라움을 준다. 그것들은 스스로의 일과를 완전히 따르며 아무것도 기다리지 않는다. 시간의 일관된 흐름에 맡겨지고 그 변동에 위탁되어, 밤에는 그 어슴푸레한 현존을 유지할 것이다.

세잔의 인물화도, 풍경화처럼 이러한 지속성의 인상을 준다. 감탄스런 여성 나체 그림들에서는, 육중한 오후의 분위기가 군상의 몸짓들을 나뭇가지에 걸쳐 놓는다. 초상화에서 세잔이 기록하는 것은 어떤 놀랄만한 자세가 아니라, 거대한 열정이 담긴 휴면 상태repos이다. 의복의 색채는 광채를 띠다 못해 타는 듯하다. 하지만 눈부시고, 흘러가며 번득이는 순간에도, 항상 생기 없는 상태로 정지하며 귀착된다. 색조는, 광채 외에는 더 이상 덧입혀질 것이 없을 정도로, 천천히 의도적으로 연속된 덧칠로써 채색된다. 그러나 이러한 지고의 풍부함에 무조건 동의한다면, 아마 옷감은 기복이 생겨 주름들이 늘어질 것이고 인물 전체가 한 포즈로 버티며 곤란할 것이다. 세잔 부인의 모든 초상화에는 권태에 대한 극진한 믿음이 읽힌다.

아마 세잔보다 더 위대한 화가는 없을 것이다. 나는 때때로 어쩔 수 없는 아쉬움을 느낀다. 그가 단지 화가였다는 것, 그의 작품에서 절대 인간은 풍물의 시종으로서만 개입된다는 것, 그리고 그는 자신을 헌신하며 스스로를 지우려는 존재성으로만 느끼게 했다는 것. 하지만 그의 물러섬이, 불시에 들어와 자리하여 그림들 한가운데서 스스로를 드러내는 모든 것들의 외람됨과 절충되는 것이 아닌가 싶다.

CÉZANNE

Jacques Rivière

Cézanne n'était pas le maladroit sublime que tend à nous représenter une certaine légende. Ses aquarelles révèlent au contraire une habileté si vertigineuse que seule peut-être l'égale la virtuosité des Japonais : sur la feuille blanche toute l'ossature d'un paysage s'indique par quelques touches colorées d'une exactitude telle qu'elle fait parler les vides intermédiaires, arrache au silence de chacun une signification. — Quand Cézanne peint à l'huile, sa main tressaille de la même adresse, mais il la contient : il se méfie; il redoute de se substituer à sa sincérité; il impose à son pinceau une lenteur fidèle. L'application le possède comme une passion : il se penche dévotement, il se tait pour mieux voir; il emprisonne la forme qu'il copie dans le cercle de son attention; et, comme elle bouge, il respire mal tant qu'il ne l'a pas captée. A chaque instant le trait veut bondir, s'abandonner à son élan. Mais Cézanne le ramène avec entêtement, l'oblige à se maintenir *acharné*. Ainsi, si l'on croit voir en cette peinture des hésitations, elles ne signalent pas l'impuissance d'une main trop pesante et trop mal exercée pour suivre avec précision le contour des objets, mais uniquement le scrupule d'une patience occupée sans cesse à modérer les écarts d'une dextérité trop frémissante.

Jamais rien pour le spectateur. Cézanne n'invite pas le regard; il ne fait pas signe; il ne s'adresse pas; il peint en solitude et ne se soucie pas qu'on s'intéresse aux images qu'il fabrique dans la peine et dans l'adoration. Il n'a affaire qu'aux choses et n'a d'autre inquiétude que de les dire comme il faut. D'elles son amour est si violent qu'il tremble de respect; il est frappé de vénération devant elles et c'est tenu par une modestie brûlante qu'il travaille à les représenter. — De là cette sévérité si émouvante : sévérité que

répand sur tout ce qu'il touche l'amour. Ces toiles ont une ampleur serrée. On sent qu'elles ont été peintes dans une bondissante immobilité et d'une âme que l'excès de son transport rendait timide.

<p style="text-align:center">*</p>

Dans un paysage de Cézanne on remarque d'abord la verticalité ; le tableau pèse vers le bas ; chaque chose est descendue à sa place ; elle y a été déposée avec soin ; elle occupe son alvéole ; elle embrasse de toute sa force sa situation. Cézanne avait l'amour de la *localité*, il comprenait avec quelle ferveur les objets adhérent à l'endroit qui leur est donné ; et il éprouvait, à transcrire sur la toile la place respective de chacun, une volupté dont on lit encore la trace dans cet appuiement imperceptiblement prématuré de la touche qui, avant de saisir le point de son assiette définitive, se donne la joie de tâtonner un peu. Etablissement souverain et application de la chose à son lieu, comme sur la table pèsent les bras du paysan qui joue aux cartes. — On comprend que la composition ne soit jamais arbitraire. En effet elle n'est pas inventée, mais elle est obtenue par la fidèle distribution des parties : les touches ont été placées respectueusement l'une à côté de l'autre ; et voici qu'à la dernière tressaille le visage du tableau, suscité à force de minutieuse déférence pour chaque détail ; la vie se retrouve, l'organisation est présente sans avoir été cherchée, les traits se rejoignent et animent de leurs affinités l'exactitude isolée des éléments.

<p style="text-align:center">*</p>

Non moins que leur *situation*, de ces toiles m'émeut la *durée*. La même pesanteur maintient les choses dans le temps qui les maintenait dans l'espace : elles subsistent, elles sont attachées à leur propre permanence. La couleur en effet n'est pas celle que la lumière parsème, répand comme une eau sur les choses ; elle est immobile, elle vient du fond de l'objet, de son essence ; elle n'est pas

son enveloppe, mais l'*expression* de sa constitution intime; c'est pourquoi elle a la dense sécheresse de la flamme et garde dans l'apparence cette intériorité de ce qui se nourrit de soi-même : le terne flamboiement des tons, il semble que Cézanne l'ait obtenu en enlevant aux surfaces cette fluidité brillante où jouent les variations et les glissements de l'atmosphère; il a gratté pour découvrir sous les instants la durée. Sans doute il sait saisir les accidents les plus subtils, la limpidité sèche de l'air sur les rochers, la circulation inquiète des nuages. Mais toujours il les subordonne à l'essentiel; il y a quelque chose sur quoi passe le passager et que traverse l'éphémère. Aussi surprend-on tous ses paysages en train de durer. Ils sont tout penchés au long de leur journée; ils n'attendent rien; ils se sont si bien pénétrés de l'uniforme mouvement du temps qu'ils se laissent porter par lui; ils sont confiés à la dérive des heures; et dans la nuit ils maintiendront leur obscure présence.

Les figures comme les paysages donnent cette impression de persister. Dans les admirables nus de femmes, la lourdeur de l'après-midi suspend les gestes en grappes aux branchages. Dans les portraits ce n'est pas quelque surprise d'attitude qu'inscrit Cézanne, mais l'ardente grandeur du repos. La couleur des vêtements brûle à force d'être splendide; mais toujours au moment d'éblouir, de scintiller en ruisselant, elle s'arrête et débouche dans la matité. Le ton a été établi par superpositions successives, avec lenteur et calcul, il ne lui reste plus à revêtir que son brillant; mais s'il consentait à cette suprême richesse, peut-être l'étoffe s'animerait-elle d'un mouvement, peut-être les plis tendraient-ils à se draper et tout le personnage se camperait-il en une pose. Il ne faut pas. — Dans tous les portraits de Madame Cézanne je lis l'ineffable confiance de la lassitude.

*

Il n'est peut-être pas de plus grand peintre que Cézanne. J'ai la faiblesse de regretter parfois qu'il n'ait été que peintre, que dans son

œuvre l'homme n'intervienne jamais que comme serviteur des choses, qu'il ne fasse sentir sa présence que par sa dévotion et son souci de s'effacer. Mais ne faut-il pas que son abdication vienne réparer l'impertinence de tous ceux qui s'établissent en intrus et s'exposent au milieu de leurs tableaux ?

그림 목록

23) 「오베르의 가세 의사의 집」La Maison du docteur Gachet à Auvers, 46×37cm, 1873, 오르세 미술관, 파리

24) 「쇼케 씨의 초상」Portrait de M. Choquet, 46×36cm, 1874, 개인소장

25) 「대화」La Conversation, 92×73cm, 1875, 개인소장

26) 「현대의 올랭피아」Une Moderne Olympia, 46×56cm, 1873~1874, 오르세 미술관, 파리

27) 「현대의 올랭피아-르 파샤」Une Moderne Olympia-Le Pacha, 56×55cm, 1875, 개인소장

28) 「붉은 지붕의 풍경 또는 에스타크의 소나무」Paysage au toit rouge ou Le Pin à l'Estaque, 1875~1876, 오랑주리 미술관, 파리

29) 「목욕하는 사람들」(수채화) Baigneurs (aquarelle) 13×20cm, 1885~90, 현대미술관, 뉴욕

30) 「세 명의 목욕하는 여인들」Trois baigneuses, 19×23cm, 1876, 오르세 미술관, 파리

31) 「다섯 명의 목욕하는 여인들」Cinq baigneuses, 41×43cm, 1877, 반즈 재단, 메리온

32) 「퐁투아즈의 길」, La Route de Pontoise, 58×71cm, 1875, 푸시킨 미술관, 모스크바

33) 「퐁투아즈의 쿨뢰브르 방앗간」Le Moulin de la Couleuvre à Pontoise, 73×91cm, 1881, 알테 국립미술관, 베를린

34) 「마리 세잔의 초상」Portrait de Mlle Marie Cézanne, 53×49cm, 1879, 개인소장

35) 「멩시 다리 Pont de Maincy 59×73cm, 1879, 오르세 미술관, 파리

36) 「아들의 초상」Portrait d'enfant, 35×38cm, 1880, 오랑주리 미술관, 파리

37) 「사과와 배가 있는 정물」Nature morte avec pommes et poires, 49×59cm, 1891~1892, 메트로폴리탄 미술관, 뉴욕

38) 「생트 빅투아르 산」La Montagne Sainte-Victoire, 73×92cm, 반즈 재단, 메리온

39) 「자 드 부팡의 큰 나무들」Les Grands arbres du Jas de Bouffan, 31×47cm, 1885, 개인소장

40) 「톨로네의 폐가」La Maison abandonnée à Tholonet, 1886, 개인소장

41) 「자 드 부팡의 밤나무」Les Marroniers du Jas de Bouffan, 74×93cm, 1886, 인스티튜트 오브 아트, 미니애폴리스

42) 「크레테유 다리」Le Pont de Créteil, 71×90cm, 1888, 푸쉬킨 박물관, 모스크바

43) 「소작인」Le Paysan, 50×42cm 1891, 개인소장

44) 「생트 빅투아르 산」La Montagne Sainte-Victoire, 60×73cm, 1886, 필립스 컬렉션, 워싱턴D.C.

45) 「벽이 갈라진 집」La Maison lézardée, 80×64cm, 1893,

메트로폴리탄 미술관, 뉴욕

46)「파이프를 문 남자」L'Homme à la pipe, 73×60cm, 1892, 커톨드 인스티튜트, 런던

47)「파이프 문 남자」(「카드놀이 하는 사람들」습작) L'Homme à la pipe (Une étude pour Les Joueurs de cartes), 51×32cm, 1892~1896, 미술품 교류재단, 스위스

48)「카드놀이 하는 사람들」Les Joueurs de cartes, 48×57cm, 1890~1895, 오르세 미술관, 파리

49)「팔짱 끼고 서 있는 남자」Paysan debout aux bras croisés, 82×59cm, 1895, 반즈 파운데이션, 메리온

50)「폴랭의 초상」Portrait de Paulin, 47×36cm, c.1892, 반즈 재단, 메리온

51)「사과와 오렌지가 있는 정물」Nature morte aux pommes et aux oranges, 74×93cm, c.1899, 오르세 미술관, 파리

52)「묵주를 든 노파」La Vieille au chapelet, 81×66cm, 1896, 내셔널 갤러리, 런던

53)「조아솅 가스케의 초상」Portrait de Joachim Gasquet, 65×54cm, 1896, 나로드니 미술관, 프라하

54)「앙리 가스케의 초상」Portrait d'Henri Gasquet, 22×18cm, 1896~1897, 맥네이 미술관, 텍사스

55)「부드러운 모자를 쓴 세잔」Cézanne coiffé d'un chapeau mou, 60×49cm, c.1894, 브리지스톤 미술관, 도쿄,

56)「굽은 길」(수채화) Route tournante (aquarelle), 49×32cm, c.1900, 개인소장

57)「자 드 부팡」Le Jas de Bouffan, 59×71cm, 1882~1885, 개인소장

58)「꽃」Fleurs, 23×31cm, c.1900, 오르세 미술관, 파리

59)「들라크루아에 대한 경의」Hommage à Delacroix, 27×35cm, 1894, 오르세 미술관, 파리

60)「자화상」Portrait de l'artiste, 38×50cm, 1885, 개인소장

저자 조르주 리비에르
Georges Rivière (1855~1943)
미술비평가, 작가, 화가. 잡지
≪인상주의자L'Impressionniste≫
를 창간하고 이를 이끌며,
인상주의 화가들에 지지를
보냈다. 저서로 ≪르누아르와
친구들≫, ≪거장 폴 세잔≫,
≪파리의 부르주아 드가≫,
≪석기시대≫ 등이 있다

역자 권소영
예술과 문화를 사랑하는
유목민으로, 프랑스어와 문학을
전공하였으며, 캐나다 몬트리올
대학교에서 언어학과 번역학을
공부, 영-불 번역을 수료하였다.

세잔, 화가의 구도와 삶

초판 1쇄 인쇄 2023년 12월 30일
초판 1쇄 발행 2023년 12월 30일

지은이 | 조르주 리비에르
옮긴이 | 권소영
펴낸곳 | 도서출판 상티에
출판등록 | 제2022-000027호
이메일 | pubsentier@gmail.com

ISBN 979-11-986037-0-8